구원의 미술관

구원의 미술관

그리고
받아들이는 힘에
관하여

강상중 미술 에세이

노수경 옮김

사계절

차례

3장 / 에로스의 유혹

4장 / 순백에의 동경

5장 / 불가해에 관하여

6장 / 죽음과 재생

7장 / 살아 있는 모든 것들

8장 / 기도의 형태

9장 / 정토에 관하여

10장 / 받아들이는 힘

우리들은
지금
어디에 있는 걸까?

우리들은 지금 대체 어디에 있는 걸까?

분명 많은 사람들이 이런 자문을 하고 있을 것입니다.

한 치 앞이 안 보이는 경제 상황, 약해진 사회적 유대, 격차
와 빈곤, 퍼져가는 울분과 원망의 소리까지…. 3·11 이전에도
일본 사회는 제법 깊은 상처를 가지고 있었습니다. 거기에 대지
진과 쓰나미 그리고 미증유의 원전사고까지 덮쳤습니다.

동일본 대지진이 일어나기 전부터 존재하던 불안함과 초조
함에, 방사능 오염이라는 공포까지 겹치면서 많은 사람들은 여
태껏 겪어본 적이 없는 마음의 동요와 공허감에 시달리고 있는
듯 보입니다. 평범하지만 행복한 일상이 담보하던 안전과 안심
을 상실한 우리들은 '현기증'이 나서 똑바로 서 있지도 못할 만

큼 방향감각을 잃어버리고 말았습니다.

　일본 사회의 중추를 이루는 정치, 행정, 경제 조직과 기구들이 동맥경화를 일으켜 권위와 위신을 거의 모두 잃었습니다. 우리들 역시 사회에서 이탈하지 않도록 붙들어주고 서로를 지탱해주려는 의욕이 사라지면서 많은 이들이 자기방어에만 급급해졌습니다. 그 결과, 세상의 정신적인 윤곽이 점점 더 모호해지고 그 형태를 잃고 있는 듯하여 견딜 수가 없습니다.

　삶에 의미나 가능성을 부여해주는 것들이 단단하게 고정되기는커녕 불안정하고 결정되지 않은 상황이라면 우리는 불안과 고통, 구토가 날 정도의 현기증에 시달리게 될 것입니다.

　그러니 '하루하루가 어떤 목적도 의미도 없이 그저 다음 날로 계속해서 이어져가기만 하는 것은 아닐까, 결국 과거란 어떤 것의 서곡이나 전조도, 시작도, 초기 단계도 아닌, 일종의 허무 속에 빠져 있는 것은 아닐까'(찰스 테일러 『자아의 원천들』)라는 의심이 생기는지도 모르겠습니다.

　그러고 보니 2010년에 영화로 만들어져 다시금 화제가 된 무라카미 하루키의 『노르웨이의 숲』 마지막 장면에는 주인공이 다음과 같이 절규하는 부분이 있습니다.

　"나는 지금 어디에 있는 거지? 하지만 그곳이 어디인지 나는 알 수 없었다. 짐작도 가지 않았다. 도대체 여기는 어디일까? 내 눈에 비치는 것은 어디로 가는지도 모른 채 이미 너무 걸어가버린 무수한 사람들의 모습뿐이었다. 나는 어디도 아닌 곳 한가운

데 서서 미도리의 이름을 계속해서 부르고 있었다."

생각해보면 1980년대가 끝날 무렵은 버블경제가 화려하게 꽃피던 때이므로 '지금 어디에 있는 거야?'라고 소리치는 사람들은 그리 많지 않았을지도 모르겠습니다.

그러나 지금, 2010년대에는 '어디인지도 모르고 너무나 멀리까지 걸어가버린 수많은 사람들' 대다수가 소설 주인공처럼 외치고 있지는 않을까요? 거의 모든 사람들이 지금 자신이 처한 위치를 물어야 하는 시대, 이것을 결코 행복한 시대라고 말할 수는 없을 것입니다.

하지만 어떤 의미에서 보면 불행한 시대가 최근에 시작된 것은 아닐지도 모릅니다.

20세기의 역사를 결정지은 것이나 다름없는 제1차 세계대전 발발 직전 결핵 요양소에서 일어난 일을 그린 토마스 만의 명작 『마의 산』에도 대지진 후의 일본 사회를 방불케 하는 시대적 분위기가 잘 드러나 있습니다.

시대 자체가 겉으로 보기에 아무리 분주하게 움직인다 하더라도, 내부에 어떤 희망이나 장래를 가지고 있지 않다면, 희망과 장래가 없는, 어찌할 바를 모르는 속사정을 은밀하게 드러내고 만다. 그리하여 우리들이 의식적이든 무의식적이든, 어떤 형태로든 시대를 향해 하고 있는 질문—우리들이 하고 있는 모든 노력과 활동의 궁극적이고 절대적인 의미에 관한 그 질문에 대해, 시대가 공

허한 침묵으로 일관할 뿐이라면, 그 질문을 하는 사람이 제대로 된 인간인 경우, 그런 사태가 초래하는 모종의 마비 작용은 아마도 피할 수 없을 것이다.

— 토마스 만 『마의 산』

1장에서 자세하게 다루겠지만, 저는 아무런 희망도 장래도 없이 어찌할 바를 모르던 독일 유학 시절에 독일 르네상스를 대표하는 화가 알브레히트 뒤러(1471-1528)의 〈자화상〉을 만났습니다.

저는 '자이니치在日'라는 출신 외에도 애당초 살아가는 의미나 자신이 왜 태어났는지, 왜 살아 있는지, 이 시대는 어째서 나의 이런 질문에 대답하지 않는지 같은 여러 의문들을 끌어안고 다람쥐 쳇바퀴 돌듯 고민했습니다.

그러나 뒤러의 〈자화상〉과 만나고 나서 제 안에 있는 우울한 납빛 하늘이 환히 밝아오는 듯 느껴졌습니다.

'나는 여기 있어. 당신은 어디에 서 있는가?'

그림 속의 뒤러가 이렇게 말을 걸고 있는 것 같아서 저는 몸이 떨릴 정도로 깊은 감동을 받았습니다. 과장처럼 느껴질지도 모르겠지만, 제게는 마치 그것이 500년의 시공을 뛰어넘은 어떤 계시처럼 느껴졌습니다.

'맞아. 내가 어디에 있는지, 어떤 시대를 살아가는지 그리고 나는 과연 어떤 사람인지, 그것을 탐구하면 돼. 그저 어딘가에

서 주어지는 의미나 귀속점을 가지고 가는 것이 아니라 스스로 찾아가면 되는 거야.'

이렇게 마음먹고 나니 어쩐지 살아갈 힘이 샘솟았습니다.

당시 저는 『노르웨이의 숲』의 주인공인 와타나베나 『마의 산』의 한스 카스토르프처럼 지극히 평범한 젊은이, 아니 더 이상 젊지도 않은 '모라토리엄 인간'(저자는 이 지불 유예된 듯 어떤 곳에도 소속되지 못하고 방황하는 젊은이들을 『마음』과 『마음의 힘』에서 자세히 다루고 있다―옮긴이)임에 틀림없었습니다.

하지만 그림은, 이런 평범한 인간에게도 무언가를 강요하거나 알랑거리며 맞춰주지 않으면서도, 인간의 깊은 부분에 숨어 있어 평소에는 자기 자신조차 눈치채지 못했던 '감동하는 힘'을 그저 눈앞에 '있는 것'만으로 불러일으킵니다. 그저 눈앞에 '있을' 뿐인 그림. 그러나 우리들이 그것에 가까이 다가서려고 하는 것만으로도, '있음' 자체로 시각만이 아니라 몸과 마음 전부를 흔들어놓는 그림.

분명 그림은 특정한 선과 형태, 색으로 이루어져 있습니다. 하지만 이러한 '가상'을 통하여, 아니 오히려 이 가상이라는 점을 떨쳐낼 수 없기에 그림은 우리에게 미의 진실을 보여줄 수 있는 것입니다.

문자도, 소리도 없이 그저 침묵 속에서 우리들에게 보이길 바라며 지내온 수십 년, 수백 년의 세월. 그리고 또 수십 년, 수백 년의 세월을 기다리는 그림들. 그중 하나의 그림과 만난 요행

을 누린 저는 미의 진실을 접하고, 그 조용한 감동을 지금까지도 반추하고 있습니다.

　제가 2년에 걸쳐(2009.4-2011.3) 일본공영방송 NHK〈일요미술관〉 사회를 맡게 된 것도 뒤러 그림과의 만남이 있었기 때문이 아닐까 싶습니다. 이 책은 방송 당시 접한 인상 깊은 작품들을 바탕으로 제 나름의 '미의 진실'과 '인생의 심연'을 찾아보고자 시도한 결과물입니다.

　독자 여러분도 예술 작품이 가진 힘을 통해 지금 우리들이 어디에 있는지에 관한 실마리를 분명 찾을 수 있으리라 생각합니다.

1장

당신은
어디에 서 있는가

한 인물, 하나의 사건, 한 권의 책 그리고 한 장의 그림이 인생에 헤아릴 수 없이 큰 영향을 끼치기도 합니다.

그러한 예를 하나 들라고 한다면 제 경우에는 알브레히트 뒤러의 〈자화상〉입니다. 그것은 어떤 조짐도 없이 돌연 제 눈앞에 나타나 저를 큰 충격에 빠뜨렸습니다.

지금으로부터 30년 전 어느 날 무거운 눈구름 사이로 엷은 햇살이 비치던 뮌헨에서 일어난 일입니다. 장소는 독일 굴지의 국립미술관 알테 피나코테크의 한 전시실.

알테 피나코테크는 바이에른의 루트비히 1세(재위 1825-1848)가 역대 군주의 수집품을 보관하기 위해 지은 미의 전당입니다. 바깥의 쌀쌀한 공기가 웅장하고 화려한 사원 같은 건물의 어두운 장내까지 흘러들어 관람객은 거의 눈에 띄지 않았습니다. 저는 중세에서 근세로 접어드는 시기의 작품을 모아둔 방으로 가려다가 구석에 걸린 그림을 보고 그만 그 자리에 못 박힌 듯 꼼짝할 수 없었습니다. 분명 초상화였지만, 제게는 마치 다른 세계에서 온 남자가 저를 물끄러미 지켜보고 있는 듯 느껴졌습니다.

작품은 가로세로 고작 50~70센티미터 정도의 크기로, 커다

란 작품들이 북적대는 곳이었다면 못 보고 지나칠 법한 작은 것이었습니다. 하지만 독특한 아우라를 가진 그림으로, 어슴푸레하지만 실로 매혹적인 빛을 주위로 떨치고 있었습니다.

그즈음의 제 상태를 한 단어로 표현하자면 '우울'이었습니다.

하지만 그 우울은 종잡을 수 없이 막연한 기분, 연기처럼 움직이는 감정 같은 것이었습니다. 깊은 슬픔이나 상실감이 저를 누르고 있었던 것은 아니었지요. 오히려 그런 리얼한 감각과는 거리가 있었기에 울적했던 것 같습니다.

당시의 저는 그때까지의 제 자신, 일본 그리고 '자이니치'로부터 도망치듯 독일로 건너가 아무런 속박도 없는 유학 생활을 보내고 있었습니다. 유학이라고는 해도 어떤 전망이 있었던 것도 아니고, 또 일본에 돌아온다고 해도 제게 약속된 것은 무엇 하나 없었기에 그것은 짧은 기간의 '망명 생활'이었다고도 할 수 있습니다.

어떤 면에서는 편한 마음이기는 했지만, 불안했고 동시에 우울하기도 했습니다. 사실 저는 그런 감정을 어떻게 처리해야 할지 몰라 고민하고 있었기에 미술 작품을 즐길 상황은 아니었던 것이지요. 그런데 같은 기숙사에 살던 친구의 권유에 마지못해 이 '미의 전당'을 방문하였습니다.

친구는 그리스 이민자 2세였습니다. 그는 에게 해의 눈부시게 빛나는 태양과 아름다운 바다에서 자라서였는지 실로 쾌활하고 꾸밈없는 남자였습니다. 그의 권유가 아니었다면 아마 저는

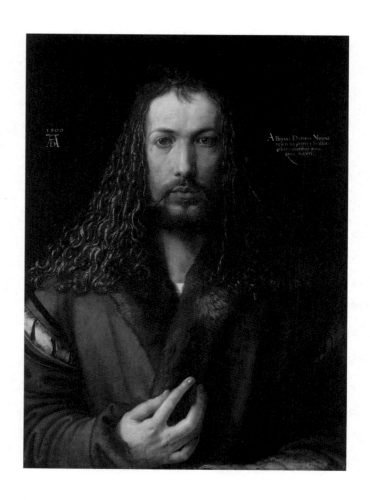

〈자화상〉

알브레히트 뒤러,
1500년, 알테 피나코테크, 뮌헨

제 삶에 큰 영향을 끼친 이 '한 장의 그림'을 만날 수 없었을 것입니다.

이 '한 장의 그림'이 바로 뒤러가 1500년에 그린 〈자화상〉입니다. 뒤러는 당시 28세. 저와 비슷한 연배였습니다. 500년 전을 살던 그림 속의 남자는 제게 '나는 여기에 있어. 당신은 어디에 서 있는가'라고 묻는 듯 했습니다. 그제서야 저는 그때까지의 미망迷妄에서 빠져나와 숙연해지지 않을 수 없었습니다.

/

유언으로서의 자화상

/

오른쪽 상단에 '알브레히트 뒤러, 노리쿰(독일의 남쪽 지방) 사람, 불후의 색채로 스스로를 그리다. 28세'라고 쓰여 있는 〈자화상〉은 화가로서의 강렬한 자기 선언이었다고 할 수 있습니다. 이를 명확히 드러내는 것이 바로 가슴팍에 튀어나올 듯 그려진 가늘고 긴 예술가다운 섬세한 오른손입니다. 뒤러는 오른손잡이였으니 이 손은 붓을 잡는 손입니다. 이는 그가 가진 예술가로서의 자부심을 말하는 듯합니다.

더욱 인상 깊었던 것은, 털 달린 갈색 가운 같은 것을 몸에 두른 그가, 마치 예수 그리스도처럼 아름답게 물결치는 긴 곱슬머리를 어깨까지 늘어뜨린 채 형언할 수 없이 투명한 눈동자로

이쪽을 바라보고 있다는 점이었습니다. 사실 자세히 보면 살짝 아래쪽으로 향한 오른쪽 눈에서는 슬픔에 젖은 듯한 느낌이 듭니다. 화가로서의 결연한 매니페스토임에 틀림없는 자화상이, 걱정스러운 얼굴에 자애로운 눈빛을 하고 있다는 점에 저는 강하게 끌렸습니다.

뒤러는 생전에 〈자화상〉을 세상에 내보이려 하지 않았다고 합니다. 대신 죽은 뒤에 뉘른베르크 시청에 장식해 달라고 했습니다. 그렇다면 〈자화상〉은 뒤러의 유언과도 같은 그림이었다는 걸까요.

나와 엇비슷한 나이의 사람이 유언처럼 그린 자화상. 거기에는 그의 멋진 모습과 강렬한 자아, 슬픔과 기쁨 그리고 속세적인 것에서 성스러운 것까지 모조리 표현되어 있었습니다. 이 얼마나 조숙하며 또 얼마나 인생의 심연까지 꿰뚫어 보는 듯한 근심 어린 시선인지…. 모든 것을 받아들이고 결연히 선 긍지 같은 것이 넘치고 있었습니다.

자화상은 거울에 비친 자신의 모습을 그린 것입니다. 뒤러 역시 거울을 사용했을 테지만 〈자화상〉은 대칭이 아니라 살짝 좌우가 어긋난 형태라 거울을 보고 그리기 쉬운 포즈가 아니었습니다. 저는 이 어긋남에서 뒤러의 강한 자의식을 느꼈습니다.

거울에 관해 말하자면, 얼굴에 난 곰보 자국이 큰 콤플렉스였던 나쓰메 소세키(1867-1916)가 있습니다. 그는 첫 번째 장편소설 『나는 고양이로소이다』에서 고양이의 입을 빌려 거울은 '나

르시시즘의 양조품'일 뿐 아니라 '자만의 소독품'이기도 하다고 말했습니다. 하지만 스스로를 비춘 뒤러의 거울은 나르시시즘의 양조품도, 자만의 소독품도 아닌 자기 자신을 넘어서는 자의식을 드러내는 듯합니다. 그렇기 때문에 뒤러의 자화상이 깊은 감동을 줄 수 있었던 것이 아닐까요.

　여기에는 운명을 받아들이면서도 자기가 누구이며 무엇을 해야 하는지 깊이 자각한 사람의 모습이 있습니다.

참담한 시대의 결의

자신을 넘어서려는 초극超克적인 결단은 어디에서 나온 걸까요? 여기에도 역시 '시대정신'이라 할 수 있는 것이 반영되어 있는 듯합니다.

　뒤러는 이탈리아 르네상스의 청신淸新한 예술을 보다 형이상학적인 경지로 끌어올린 북방 르네상스의 거장입니다. 뉘른베르크의 금 세공사의 아들로 태어난 그는 화가를 목표로 했습니다. 깊은 신앙심과 향학열에 불타던 그는 유럽 각지를 돌아다니며 몇 번이나 목숨을 잃을 뻔한 위험에 처하면서도 기량을 갈고닦은 결과, 15세기 말 고향 뉘른베르크로 돌아와 드디어 판화 마이스터로서 공방을 꾸릴 수 있게 됩니다.

이탈리아 르네상스를 비롯하여 종교개혁이 일어나는 16세기 초엽, 유럽은 장미빛 찬란한 자유로운 르네상스라는 이미지와는 정반대로 전란과 기아, 역병과 살육이 퍼져나간 참담한 시대이기도 했습니다.

말하자면 삶과 죽음이 종이 한 장 차이인 시대였던 것입니다.

뒤러는 어머니의 초상화 밑그림도 남겼는데, 어머니가 낳은 열여덟 명의 형제 가운데 셋만이 성인이 될 때까지 살아남았다는 사실에서도 삶과 죽음이 얼마나 가까이 있었는지를 알 수 있습니다.

그토록 혹독한 시대에 운 좋게 살아남은 뒤러가 여러 나라를 돌아다닌 경험 끝에 더 이상 방황하지 않고 평생을 신에게 바친다는 마음으로 그림을 그리겠다는 결심을 했다고 해도 신기할 것이 없습니다.

결단을 내리고 모든 것을 받아들였을 때 뒤러의 가슴속에 어슴푸레 희망이 깃든 것은 아닐까요.

뒤러의 〈자화상〉에 있는 어슴푸레한 빛은 이를 나타내는 듯 보입니다. 그러니까 '가장 어렴풋한 빛에야말로 모든 희망이 의거하고 있으며, 가장 풍요로운 희망조차도 희미한 빛에서만 나올 수 있다'(발터 벤야민 『괴테의 친화력』)라는 것일지도 모르겠습니다.

당시의 저는 선택을 할 수도 있고 하지 않을 수도 있는 정체불명의 자유를 즐기며 나태와 몽상 속으로 스스로의 모습을 숨기는 오만하지만 자신 없는 젊은이, 아니 더 이상 젊다고도 할

수 없는 모라토리엄 인간이었습니다.

하지만 아무리 미약하고 하찮을지라도, 제 마음속에는 아주 작은 빛이 분명 반짝이고 있었습니다. 그럼에도 저는 그 희미한 빛으로 눈을 돌려 바로 거기에서 희망을 끌어내려는 과감한 결단을 내리지 못했습니다. '있는 그대로의 나를 받아들이자. 그리고 나를 뛰어넘는 한 걸음을 굳건히 내딛는 거야.' 이런 결정적인 도약을 못 한 것이지요.

뒤러의 〈자화상〉을 만나고 나서야 제 마음속에 있던 그 어슴푸레한 빛으로부터 어떤 희망이 생겨날지도 모르겠다고 직감할 수 있었습니다. 30년 전, 삶의 전환기에 이렇게 뒤러와 마주한 일은 제게 '결정적인 순간'이 되었습니다.

/

주인공은 누구인가

/

"나는 여기에 있어, 당신은 어디에 서 있는가."

이렇게 말을 걸어오는 초상화 중에 제 머릿속에 떠오르는 것은 스페인의 궁정 화가 디에고 벨라스케스(1599-1660)입니다. 벨라스케스의 걸작 〈시녀들〉은 수수께끼 같은 작품입니다. 여러 시선이 교차하는 그 깊은 곳에 화가 자신의 강렬한 자의식이 두드러지지 않는 형태로, 그러나 분명하게 그려져 있는 듯 보입

니다.

그림의 배경은 궁정 화가의 화실로 보이는데 중앙에는 잘 차려입은 어린 왕녀 마르가리타가 조금 비스듬하게 서 있습니다. 주위에는 시녀 몇 사람이 시중을 들고 있으며 오른편에는 이른바 난쟁이라고 불리는 여성이 이쪽을 보고 있습니다. 반대쪽으로 시선을 옮기면, 왼쪽 구석에 검은 옷을 입은 화가가 붓과 팔레트를 들고 서 있습니다.

바로 이 그림을 그린 벨라스케스입니다.

그의 앞에는 커다란 캔버스가 서 있습니다. 하지만 그가 무엇을 그리고 있는지 우리들에게는 보이지 않습니다. 그런데 방 안쪽에 걸려 있는 거울 속에 힌트가 있습니다. 아무래도 그는 거울에 비친 한 쌍의 남녀—당시 스페인 국왕 펠리페 4세 부부—를 그리고 있는 것 같습니다.

결국 국왕 부부의 눈동자에 비치는 광경이 이 그림의 구도라는 것이지요. 벨라스케스는 자기가 모시는 권력자의 눈을 즐겁게 하기 위해 이리저리 궁리한 끝에 이런 정교한 작품을 만들어낸 것일까요?

그런 이야기는 일단 제쳐두고, 이 그림의 주인공이 누구인지를 먼저 생각해보겠습니다. 주인공은 국왕 부부나 중앙에 그려진 왕녀가 아니라 사실은 붓을 든 화가 자신이 아닐까 하는 느낌이 듭니다.

그림 속의 벨라스케스는 어두워서 잘 보이지 않을 뿐 아니라

초점도 잘 맞지 않습니다. 그럼에도 뒤러의 〈자화상〉과 닮은 무언가를 느낄 수 있습니다. 그렇습니다. '나는 여기에 이렇게 서 있어, 당신은 어떤가?'라고 질문하는 것입니다.

제가 이렇게 생각하는 데는 이유가 있습니다. 벨라스케스는 평생 숨기고 있었지만 실은 콘베르소conversos라고 불리는 그리스도교로 개종한 유대인이었습니다. 콘베르소는 당시 스페인 사회에서는 멸시의 대상이었으므로 벨라스케스는 그 사실을 숨기고 국왕의 총애를 얻어 재정 지원을 받다 나중에는 궁정 화가의 자리에까지 올랐습니다.

이러한 점을 고려하면 이 그림에 그려진 많은 사람들과 호화스러운 세간이며, 장식 같은 것들은 전부 벨라스케스가 "나는 여기에 이렇게 살고 있다"라는 스스로의 입지를 보여주기 위한 이른바 무대장치가 아닐까 하는 생각이 듭니다. 그러니 이 그림 역시 뒤러의 〈자화상〉처럼 벨라스케스의 강렬한 자부심을 보여주는 일종의 자화상 아닐까요.

/

동병상련

/

〈시녀들〉에서 특히 인상 깊었던 것은 화면 오른쪽에 그려진 '난쟁이' 여성이었습니다.

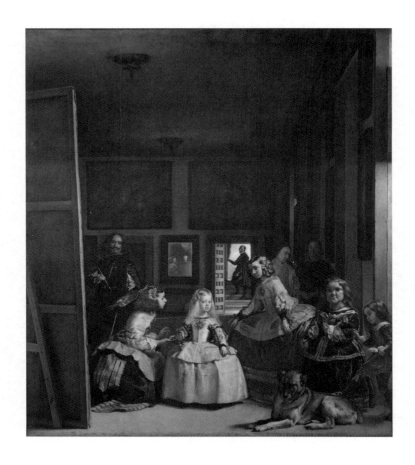

⟨시녀들⟩

디에고 벨라스케스,
1656년, 프라도 미술관, 마드리드

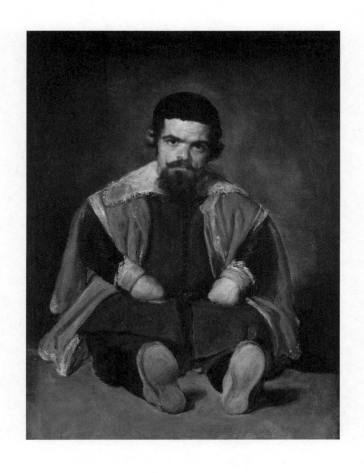

〈앉아 있는 궁정 광대의 초상〉

디에고 벨라스케스,
1643-1644년, 프라도 미술관, 마드리드

이 여성은 선천적인 이상을 가지고 태어났으리라 여겨지는데, 당시 왕궁에는 비슷한 처지의 사람들이 제법 많았던 것 같습니다. 마치 애완동물과도 같은 느낌으로요. '난쟁이' 앞에 있는 개는 발길질을 당하고 있습니다. 이는 '난쟁이'가 그 개와 같은 존재임을 상징하고 있습니다.

그녀는 텅 빈 듯한 표정에 눈의 초점도 흐릿합니다. 그럼에도 불구하고 강한 존재감으로 보는 이들의 시선을 붙잡습니다. 제게는 중앙에 그려진 반짝이듯 아름다운 왕녀보다도 훨씬 더 존재감이 있어 보입니다.

벨라스케스가 그린 '궁정의 난쟁이 초상'으로 유명한 것은 바로 〈앉아 있는 궁정 광대의 초상(세바스티안 데 모라)〉입니다. 발바닥이 보이도록 다리를 침상에 뻗고 앉은 이 남자는, 몸은 아이처럼 작지만 얼굴은 제법 나이가 들어 보입니다. 수심이 가득한, 그러나 이미 뭔가를 깨달은 듯한 철학자 같은 눈을 갖고 있습니다.

그림을 보고 저는 소름이 돋는 듯한 오싹함을 느꼈습니다. 왜냐하면 그 난쟁이 또한 저를 가만히 응시하면서 "나는 이런 운명으로 태어났지만 그것을 미련 없이 받아들이고 여기 이렇게 있어. 당신은?" 하고 물어오는 듯했기 때문입니다.

이 그림을 가만히 들여다보고 있으면 저는 한센병을 앓던 한 아저씨가 떠오릅니다. 옛날에는 한센병을 불치병이라 여겨 모두가 두려워했지요. 어린 시절 저는 그 아저씨가 몹시 무서워서, 집에 오기라도 하면 허둥지둥 도망갈 정도였습니다. 당시의 저

는 마치 검은 먹물처럼 지독한 편견으로 가득했습니다. 수십 년 후, 시설을 방문하여 오랜만에 재회한 아저씨에게 저의 부끄러웠던 행동을 사죄했습니다. 그때 아저씨가 제게 해준 말을 잊을 수가 없습니다.

"괜찮데이. 어쩔 수 없데이. 얼라들은 어른들 거울이제. 이기 운명인데 우짜겠노. 내가 감당해야지. 다 받아들이가 열심히 살았다. 살아야지, 살고 또 살아가 꼭 살아남아야 한다카이. 그기 바로 우리가 살아 있다카는 증거인 기라."

그의 눈에는 벨라스케스의 난쟁이 철학자를 떠올리게 하는 슬픈 담백함이 서려 있었습니다.

그런데 벨라스케스는 왜 굳이 그런 사람들을 그렸을까요? 아무리 그림을 그리는 것이 직업이라 해도, 사람이나 꽃과는 달리 난쟁이를 그리는 것이 즐거운 일이었다고는 생각할 수 없습니다.

회화뿐 아니라 문학에서도 간혹 일부러 매정할 정도의 냉철한 리얼리즘적 표현으로 사회적 약자를 묘사하는 경우가 있습니다. 이런 방법이 보는 사람에게 강한 설득력을 가지기도 합니다. 하지만 벨라스케스가 그런 목적으로 그렸으리라고는 생각되지 않습니다.

그렇다면 왜일까요. 저는 벨라스케스가 난쟁이를 신기한 볼거리로 간주하거나 혹은 냉정하게 거리를 둔 것도 아니었고, 인간애적인 시선으로 그린 것도 아니었다고 생각합니다. 그저 그

들을 자신과 같은 처지의 친구로 여겼지 않나 싶습니다.

이는 벨라스케스가 자신의 신분을 숨겼다는 것과 관련 있을지도 모릅니다. 그는 콘베르소로서의 과거를 지움으로써 궁정화가 겸 관리라는 높은 지위를 얻었습니다. 그러나 마음속 깊은 곳에 숨어 있는 허무함 때문에 궁정의 화려한 생활에 완벽하게 녹아들지 못했던 것 같습니다. 벨라스케스의 마음속에는 그 사회에 완전히 동화될 수 없다는 열등감이 남아 있었던 것이 아닐까요? 그래서였을까요. 그는 난쟁이들과 동류라는 의식을 품고 있었을지도 모릅니다. 그의 마음속에는 태어날 때부터 지울 수 없는 슬픔이 서리처럼 하얗고 차갑게 내려앉아 있었으리라 상상이 갑니다.

이렇게 보면 〈시녀들〉의 등장인물 중에서 그가 가장 공감을 갖고 그린 것은 바로 난쟁이 여성이었을지도 모릅니다. 난쟁이와 벨라스케스, 그 둘의 공통점인 '어딘지 모르게 초점이 흐린 텅 빈 시선'이 이를 증명해주는 듯합니다.

/

대의명분 없는 나체

/

뒤러에서 벨라스케스에 이르기까지 "나는 여기에 있어, 당신은?"이라는 질문을 던지는 초상화를 시대를 따라 살펴보았습니

다. 제 생각에는 프랑스 화가 에두아르 마네(1832-1883)와 러시아 화가 이반 크람스코이(1837-1887)도 같은 선상에서 봐야 할 것 같습니다.

마네가 벨라스케스를 각별히 사랑하고 존경했다는 것은 널리 알려진 사실입니다. 이런 의미에서 마네는 벨라스케스의 의지를 이어받으려 한 화가라고도 할 수 있겠습니다. 다만 마네는 19세기 후반에 활약했으며 프랑스 화가답게 세속적이고 브루주아적인 취미가 넘쳐났습니다.

제가 마네에게 끌리는 이유는, 그가 파리의 향락적인 도시 문화에 탐닉하면서도 노악露惡(스스로의 악함을 일부러 드러내는 태도—옮긴이)적으로 '나는 여기에 있어, 당신은?' 하고 말을 거는 듯한 그림을 남겼기 때문입니다. 이를 잘 보여주는 것이 〈올랭피아〉의 나부裸婦입니다. 현재 오르세 미술관에 소장되어 있는 이 작품은 1863년에 발표되자마자 찬반양론의 거센 바람을 몰고 왔습니다.

당시까지만 해도 나부화는 단순히 여성의 누드가 아니라 '비너스의 탄생'이나 '아담과 이브' 같은 신화나 종교적인 알레고리를 기반으로 했습니다. 나부를 그리더라도, 거기에 그려진 여성들은 어떤 것의 원형—예를 들어 순진무구한 마리아의 '현현'—으로 간주되었기 때문에 나부의 외설스러움이나 생생함을 덮을 수 있었습니다.

그러나 〈올랭피아〉에는 그런 대의명분이 하나도 없습니다. 마

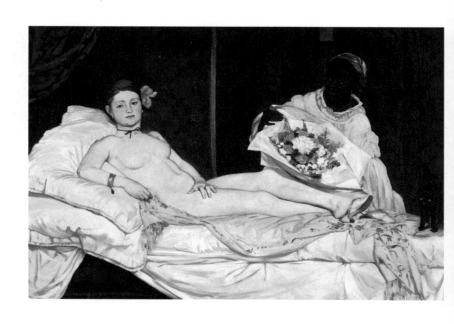

〈올랭피아〉

에두아르 마네,
1863년, 오르세 미술관, 파리

네는 그저 창부가 침실에 누워 있다는 사실 그 이상도 이하도 아닌 것을 그렸습니다. 그랬기 때문에 비난의 표적이 되었습니다.

하지만 저는 이 그림을 보고 정신이 번쩍 들었습니다.

몸에 걸친 것이라고는 머리에 꽂은 꽃, 목에 두른 리본, 샌들뿐인 그녀가 저를 보고도 전혀 두려워하지도 부끄러워하지도 않은 채 "나는 도망치지도 숨지도 않고 여기에 있어. 당신은 어때?"라고 물어오는 것 같았기 때문입니다. "나는 이런 창부지만 여기에 이렇게 있는 거야"라고 말하는 듯했습니다.

그림 속에서 당당하게 이쪽을 쳐다보던 그녀의 눈, 저는 거기에서 시대와 지역, 배경은 완전히 다르지만 뒤러나 벨라스케스의 그림과 통하는 무언가를 느꼈습니다.

/

잊을 수 없는 눈동자

/

마지막으로 한 작품 더 보겠습니다. 러시아의 이반 크람스코이가 그린 〈잊히지 않는 사람〉(우리나라에는 〈낯선 여인의 초상〉으로 알려져 있다—옮긴이)이야말로 제게는 잊을 수 없는 한 장의 그림입니다.

크람스코이는 제정러시아 말기, 민주화 혁명을 요구하는 세력과 함께 활약한 전위예술가 집단 '이동파移動派'의 리더 가운데

한 명입니다. 검은 드레스를 몸에 두르고 검은 모자를 쓴 젊은 여성이 검게 칠한 마차에 앉아, 뭔가 사연이 있는 듯한 촉촉하고 애수에 젖은 눈동자로 가만히 이쪽을 내려다보고 있습니다. 굳게 다문 입으로 슬픔을 견디고 있지만, 반면 고상하게 허리를 편 채 "그럼에도 나는 여기에 있어. 당신은 어디에 있지?"라고 묻는 듯합니다. 이 그림이 '러시아의 모나리자'라 불리는 까닭입니다. 모델이 유복한 가정의 귀부인이라고도 혹은 고급 창부라고도 회자되는 이 그림 속 여성에게서는 슬픔, 가련함, 고상함 그리고 자애로움이 넘치고 있습니다.

제가 대학교에 갓 들어갔을 무렵입니다. 콘서트홀 같은 분위기의 찻집 문을 열고 들어서려는 순간 바로 이 여인과 맞닥뜨린 것이지요.

여인은 문을 열면 바로 보이는 벽에 걸려 있었습니다. 포스터였으므로 원화의 분위기는 나지 않았지만 그래도 가게 안의 희미한 빛을 받은 〈잊히지 않는 사람〉의 얼굴을 보고, 저는 못에라도 박힌 것처럼 그 자리에서 꼼짝할 수 없었습니다.

첫사랑의 여인과 겹쳐 보이는 얼굴. 그 커다란 칠흑처럼 검은 눈동자는, 제가 처음으로 느낀 연애감정에 어쩔 줄 몰라 그저 바라보기만 했던 한 여인을 연상시켰습니다. '어른이 된 그녀는 분명 〈잊히지 않는 사람〉처럼 성장했을 테지.' 저는 멋대로 그렇게 상상하면서 언젠가 기회가 된다면 꼭 만나고 싶다고 생각했습니다.

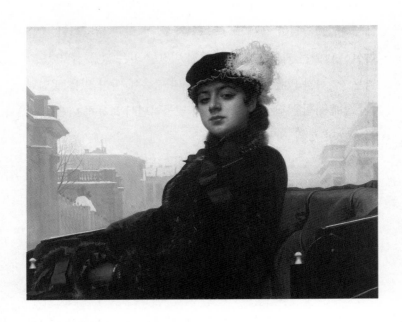

〈잊히지 않는 사람(낯선 여인의 초상)〉

이반 크람스코이,
1883년, 국립 트레차코프 미술관, 모스크바

그러나 현실은 잔혹했습니다. 그녀가 스무 살이 되기도 전에 교통사고로 갑작스레 세상을 떠나버렸다는 것을 몇 년 전에 알게 되었습니다.

그녀는 영원히 젊은 모습으로 제 기억 속에 남겠지만 저는 착실히 나이를 먹어갈 테니 이렇게 비참한 일은 없을 겁니다. 그녀는 〈잊히지 않는 사람〉으로서 제 마음속에 살아 있을 것입니다. 실제 삶의 복잡 미묘한 사정과 맞물리면서 조용히 마음을 움직이는 한 장의 그림….

그런 일도 있었기에 전 아직도 이 그림을 볼 때마다 가슴 한켠이 아려옵니다. 첫사랑의 여인이 이미 이 세상 사람이 아니기에 〈잊히지 않는 사람〉의 목소리는 이전보다 한층 더 강하게 마음을 파고듭니다.

"나는 여기에 있어요. 당신은 어디에 있나요?"라고 말입니다.

초상화라는 것은 이토록 강하고 선명하게 사람에게 호소하는 힘을 갖고 있습니다. 어째서일까요? 아마도 그것은 초상화의 인물 속에, 보는 이의 내면에 봉인된 원망이나 그리움, 상처나 후회, 망설임이나 열등감 같은 다양한 마음의 움직임이 거울처럼 비춰지기 때문이 아닐까요?

이렇게 느끼는 것은 저뿐일지도 모르겠습니다. 하지만 회화나 미술이 주는 감동이란 기본적으로 어디까지나 극히 개인적인 경험입니다. 그러니 저마다의 감동과 마주하면 됩니다.

저의 경우에는 초상화로부터 "당신은 어디에 서 있는가?"라

는 질문을 받은 것이 스스로를 돌아보는 계기가 되었습니다. 과
장해서 이야기하자면 바로 그 순간이 코페르니쿠스적 전환이었
던 것이지요.

2장

생생함에
관하여

엄니를 드러내는 자연

자연은 인간이나 다른 생물들을 향해 인정사정없이 엄니를 내보일 때가 있습니다.

대지진과 쓰나미의 무서운 광경을 생각해보면, 자연 그 자체가 평온이나 질서를 구현하는 동시에 모든 살아 있는 생물들의 모범이라는 사고방식에 수긍하기 어렵습니다. 자연은 인간의 지적인 능력이나 판단을 넘어선 무질서, 바로 그 자체로 보이기 때문입니다. 그 압도적인 힘과 가차없는 맹위 앞에서 인간은 아무것도 할 수 없습니다. 그저 자연 앞에 납작 엎드려 그것을 받아들일 수밖에 없습니다.

자연은 어떤 의미로는 인간 내부에도 둥지를 틀고 있습니다. 인간의 몸 또한 자연의 일부이기 때문입니다.

몸이나 거기서 발산되는 여러 욕망, 에로스 같은 것은 이성으로 전부 통제할 수 없을뿐더러, 때때로 인간 내부의 자연은 어지러울 정도의 생생함으로 우리들을 덮쳐오기도 합니다. 자연이 무서운 힘을 가지고 우리들을 덮치듯이 자연의 일부인 인간의 몸도 생생한 힘을 갖고 우리들의 마음을 휘저어놓습니다.

자연은 선악의 피안에 자리한 마성적 매력으로 사람을 유혹하여, 파멸로 이끄는 힘을 갖고 있는 듯이도 보입니다. 특히 인간이 가진 생생한 자연으로서의 성性은 잠자는 욕망을 억지로

일깨워 폭군처럼 인간을 지배하기도 합니다.

'인간 내부의 생생한 자연을 어떻게 받아들이고 어떻게 마주할 것인가' 하는 문제는 항상 고전적이면서도 새로운 테마였습니다. 몸이나 성 같은 생생한 것들은 끊임없이 우리들을 자극합니다.

이러한 생생함과의 만남에서 인상 깊었던 것은 프랑스의 귀스타브 쿠르베(1819–1877)의 작품입니다.

사실주의 화가로 유명한 쿠르베의 〈돌 깨는 사람들〉이라는 그림을 보았을 때, 현기증이 일 정도로 생생하게 묘사된 사람의 모습에 깊은 감동을 받았습니다. 여기에는 모든 허식의 껍데기를 벗어던진 듯한 육감적인 것이 있는 그대로 드러나 있어서 구차한 해석 따위는 갖다 붙이지도 못할 정도의 생생함이 느껴졌습니다.

이 그림에는 그저 망치를 휘둘러 돌을 깨고 있는 한 남자와 부서진 작은 돌멩이가 담긴 바구니를 든 아들로 보이는 소년이 그려져 있을 뿐입니다. 두 사람 모두 옷차림이 너덜너덜합니다. 바구니가 너무 무거웠는지 소년은 힘에 겨워 몸을 비틉니다. 두 사람 모두 고개가 아래로 향해 있어 얼굴은 보이지 않습니다. 화면 전체가 분진이 가득 퍼진 듯 먼지로 자욱하여 아름답다는 느낌은 솜털만큼도 들지 않습니다. 그러나 묵묵히 가혹한 작업을 이어가는 아버지와 아들의 모습이 왠지 모르게 생생하고 리얼하게 느껴집니다. 활시위를 당기듯 큰 손을 뒤로 젖히고 씨를 뿌리

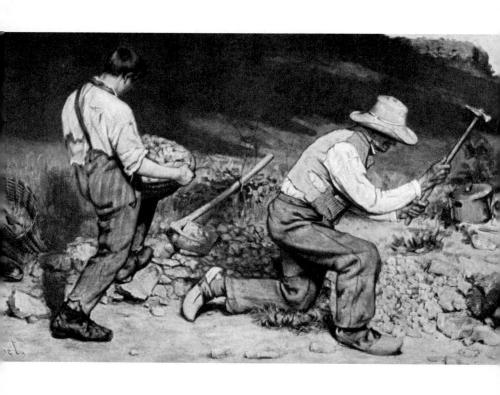

〈돌 깨는 사람들〉

귀스타브 쿠르베,
1849년, 제2차 세계대전 중 드레스덴 폭격으로 소실

는 농부의 모습을 그린 밀레의 〈씨 뿌리는 사람〉을 떠올리게 하는 구석이 있습니다.

/

세상의 기원

/

쿠르베가 〈돌 깨는 사람들〉에서 보여준 생생함은, 더욱 직설적이고 또 어떤 의미로는 이 이상은 없을 정도의 리얼한 작품을 통해 많은 이들에게 커다란 충격을 안겨주었습니다. 저는 지금도 한 작품을 본 순간 맛본 선명하고 강렬한 감각을 잊지 못할 정도입니다. 속이 후련할 정도로 당당하게 인간이 자연의 일부임을 사실적으로 그려낸 것이 바로 〈세상의 기원〉입니다.

이 작품은 다리를 벌리고 누워 있는 풍만한 여성의 음부를 그린 것인데, 말려 올라간 침구 아래로 유방이 살짝 보이면서 육감적인 배, 짙은 이끼처럼 무성한 음모 그리고 그 아래 둔부로 이어지는 뚜렷한 균열까지 생생하게 그려져 있습니다. 생생함의 극치이며 작품 제목 역시 실로 생생하다고밖에는 할 말이 없을 정도입니다.

당시 저는 이미 마흔이 넘은 나이였습니다. 하지만 이 그림을 보고 느낀 놀라움은 이만저만한 것이 아니었습니다. 마치 예전에 동경하던 연상의 여인이 자는 모습을 우연히 목격한 것처

〈세상의 기원〉 일부분

귀스타브 쿠르베,
1866년, 오르세 미술관, 파리

럼 결코 봐서는 안 될 것을 보고 말았다는 느낌에 무의식중에 주위를 두리번거렸습니다.

지금이야 여성의 누드 사진이나 그림이 그리 특별하지 않지만, 여성의 음모를 그대로 드러내는 '헤어누드'가 허용된 것은 비교적 최근의 일입니다. 이런 면에서 볼 때 19세기 중반에 그려진 이 그림은 전대미문이라고도 할 수 있습니다. 또한 그 적나라하고 리얼한 힘 때문에 우리는 압도적인 생생함을 그저 받아들일 수밖에 없습니다.

본 것만을 그리다

사실 곰곰이 생각해보면 쿠르베에게는 생생한 것을 그린다는 의미에서 〈돌 깨는 사람들〉이나 〈세상의 기원〉은 차이가 없었던 것이 분명합니다.

쿠르베 이전 시대의 유럽에서는 문학, 미술, 음악 등 모든 분야에 걸쳐 개인의 사색이나 몽상 등에 가치를 두는 '낭만주의'가 주류였습니다. 이는 사상가 장 자크 루소(1712-1778)로 대표되는 문예사조인데, 낭만주의에서 자연은 대체로 이상화되고 미화되어 신이 무언가를 드러내기 위해 인간 앞에 현출現出시킨 것으로 간주되었습니다.

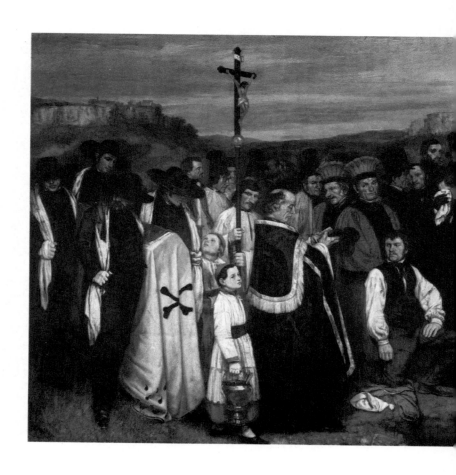

〈오르낭의 매장〉

귀스타브 쿠르베,
1849~1850년, 오르세 미술관, 파리

그러나 쿠르베의 시대가 되자 이러한 사고방식은 빛을 잃습니다. 우리들이 사는 세계는 이상적이거나 아름답지 않으며 때에 따라서는 잔혹할 뿐 아니라 추악하기도 하다는 사고방식이 생겨났습니다. 인간의 진실에 보다 가까이 다가가려는 '자연주의'나 인간의 현실을 있는 그대로 비춰내는 '사실주의'가 그렇습니다. 쿠르베는 그 선구자적인 존재였던 것이지요.

쿠르베가 가진 예술에 대한 신념은 '나는 보지 않은 것은 그리지 않는다'인데, 이는 가로 6.5미터, 세로 3미터나 되는 〈오르낭의 매장〉이라는 대작에 잘 나타나 있습니다. 쿠르베는 고향인 시골 마을 오르낭에서 벌어진 장례 풍경을 사실적으로 생생하게 그렸습니다. 보수적인 비평가들은 영웅이나 국왕이 아닌, 이름 없는 인간의 장례식을 굳이 이렇게 열심히 그려놓은 것이 이상하다며 이 작품을 혹평했습니다. 당시 상황을 잘 보여주는 에피소드라 하겠습니다.

루소 이래로 낭만주의자들은 자연에는 어떤 로맨틱한 것, 시간을 초월한 성스러운 것이 깃들어 있다고 생각했습니다. 이것이 기독교에서 말하는 '신성함의 현현Epiphany'입니다. 그러나 쿠르베는 그것이 성스럽든 그렇지 않든, 보이는 그대로의 인간을 〈세상의 기원〉에 그렸습니다. 자연에 속한 물체 중 하나로서 '생생한 몸'을 거기에 딱 놓은 것이지요. 이 호불호를 뛰어넘는 리얼한 박력이야말로 쿠르베의 매력입니다. 확실히 커다란 발상의 전환이 아니었나 합니다.

생생함이 주는 박력이라는 면에서 에두아르 마네 역시 쿠르베에게 뒤지지 않는 커다란 감동을 주었습니다.

마네 역시 생생함을 그려낸다는 점에서는 쿠르베와 다르지 않습니다. 두 사람 사이에 친교는 없었으나 작품이 발표될 때마다 서로를 예리하게 비판하던 라이벌이기는 했습니다.

쿠르베는 들뜬 도시문화를 싫어하고 시골의 자연을 사랑했습니다. 반면 마네는 꾸준히 파리의 향락적인 풍속 안에서 살았기 때문에 화풍으로만 보면 둘은 대조적으로 느껴지지만, 생생함을 그려낸다는 점에서는 공통점이 있다고 생각됩니다.

이러한 측면에서 마네는 회자되고 있는 것처럼 그 후 등장하는 인상파(모네나 르누아르 등)의 아버지 격 존재가 아니라, 방향은 다르지만 쿠르베 같은 사회파 사실주의에 가까웠던 것은 아닐까요? 마네 역시 쿠르베와 의미는 조금 다르지만 있는 그대로의 '생생한 자연'을 회화를 통해 세상에 묻고 있기 때문입니다.

그 생생한 분위기를 여실히 전해주는 그림이 〈풀밭 위의 점심 식사〉입니다.

이 작품은 숲속에서 피크닉 중인 네 명의 남녀를 그린 그림으로, 정장을 입은 남자들 사이에 실오라기 하나 걸치지 않은 한 여자가 있고, 화면 안쪽 개천에도 목욕을 하는 반라의 여자가

있습니다. 사람이 없는 숲속이라고는 하지만 이는 대낮에 너무도 이상한 광경입니다. 그렇다면 그들은 도대체 무엇을 하고 있는 것일까요. 화면 왼쪽에 난잡하게 벗은 옷가지들이 산을 이루고 있고, 음식물이 들어 있던 피크닉 바구니가 보란 듯이 뒤집어져 있는 것을 보면, 누가 봐도 난교를 즐겼음을 유추할 수 있습니다. 예상대로 이 작품은 1863년 발표되자마자 비난의 표적이 되었습니다.

저도 처음에는 그림의 의미가 잘 이해되지 않았는데, 알고 보니 정말 대단한 그림이구나 싶어 감탄하고 말았습니다.

어두운 숲속에 하얗게 떠오른 여자와 그와는 대조적으로 어두운 색채 속으로 섞여 들어간 듯한 검은 옷의 남자들. 그들이 입은 옷으로 보아 부르주아 계급으로 보입니다. 하지만 그런 사람들이 음탕한 놀이에 빠지고, 그러고도 자신들은 이 파렴치한 행위와는 관계가 없다는 듯 아무렇지도 않은 표정을 짓고 있습니다.

오히려 그런 상황이 더 추잡하게 보이며 여러 가지 의미들이 환기됩니다. 〈풀밭 위의 점심 식사〉라는 제목을 보면 더 의미심장합니다. 그들은 도대체 대낮 풀밭 위에서 무엇을 맛보았던 것일까요. 덧붙이자면 그림 속의 장소는 그런 행위가 일어나기로 유명한 퐁텐블로의 숲이라고 알려져 있습니다.

그렇다면 마네는 왜 이러한 그림을 그렸을까요?

그 이유는 마네의 호기나 별난 취향 때문은 아니었습니다.

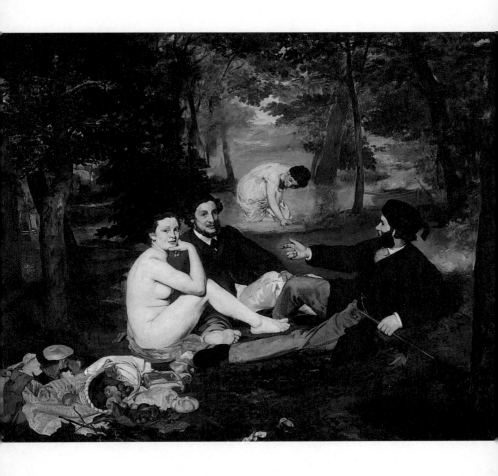

〈풀밭 위의 점심 식사〉

에두아르 마네,
1863년, 오르세 미술관, 파리

그저 19세기 중반에 이러한 행위가 실제로 일어나고 있었기 때문입니다.

당시 유럽에서는 경제가 발전하는 가운데 부르주아가 대두하면서 어떤 면에서는 공공의 질서와 선량한 풍속이라는 이데올로기가 널리 퍼졌습니다. 풍요로운 사회 속에서 남성과 여성이 일부일처제로 맺어져 사랑을 키우고 행복한 가정을 만들어 아이들을 양육한다는 '바람직한 시민'의 모습이 원칙이었지만, 그와는 동전의 양면을 이루듯 방탕하고 나태한 성문화도 번성해갔던 것입니다.

유한계급은 겉으로는 품격 있는 사교를 유지하는 척하면서 속으로는 나쁜 행실이나 부도덕함을 즐기려 하는 노악적인 기호를 갖게 되었던 것이지요.

마네는 그런 시대의 분위기를 가감 없이 캔버스에 반영했습니다. 그런 만큼 사람들은 자기가 숨기던 것이 폭로되었다고 느껴 충격을 받았습니다. 이 생생함을 마주하고 놀란 사람들 뒤에 사실은 위선이 숨겨져 있었으며 결과적으로 마네의 그림은 그 위선을 공격한 것입니다.

창부가 누워 있을 뿐

〈풀밭 위의 점심 식사〉와 같은 생생함을 잘 표현한 작품 중에는 앞서 소개한 〈올랭피아〉가 있습니다.

〈올랭피아〉는 일체의 종교적인 위장 없이 '그저 침대에 누운 고급 창부'를 그린 그림입니다. 새하얀 몸 뒤쪽과 발치에 굳이 흑인 하녀와 검은 고양이를 배치하여 노골적이라고까지 할 정도로 색 대비를 강조했습니다. 이 때문에 사람들의 눈살을 찌푸리게 하는 것이지요.

그러나 이 그림에 그려진 정경은 〈풀밭 위의 점심 식사〉와 마찬가지로 어떤 나쁜 농담이나 병적인 몽상이 아닌, 당시 파리에 존재하던 현실입니다. 마네는 있지도 않은 고전이나 전설로 대충 얼버무리지 않고 엄연한 사실로서 이 그림을 그렸다고 할수 있습니다.

이 작품의 모델은 빅토린 뫼랑이라는 여성으로 마네의 그림에 자주 등장하는, 마네가 마음에 들어하던 모델이라고 합니다.

〈풀밭 위의 점심 식사〉 속의 발가벗은 여성도 그녀이며 〈에스파다 옷을 입은 빅토린 뫼랑〉, 〈여자와 앵무새〉, 〈철도〉 등 여러 작품의 모델이 되기도 했습니다. 마네는 그녀를 보자마자 모델로 고용했다고 전해지는데, 그녀는 마네의 요구에 응하여 충실히, 또 어떤 의미로는 매우 용감하게 그 일에 임했다고 합니다.

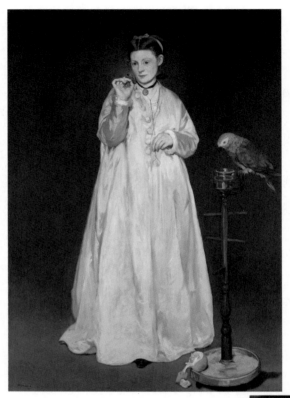

⟨여자와 앵무새⟩

에두아르 마네,
1866년, 메트로폴리탄 미술관, 뉴욕

사진 : 빅토린 뫼랑

뫼랑은 절세 미녀도 아니었으며 특별히 요염한 것도 아니었습니다. 또 고전 회화에 등장할 만한 고풍스런 단정함도 없습니다. 그러나 바로 여기에 마네의 의도가 있는 듯합니다. 서민적이며 근처에서 자주 마주칠 법한 여성이기에 실오라기 하나도 걸치지 않은 모습이 현실적이고 생생하겠지요.

쿠르베는 자신이 본 것 외에는 그릴 수 없다고 했는데 마네 또한 자신은 파리의 내장內臟을 그린다고 했습니다. 두 사람 모두 방향은 달랐지만 같은 것을 의미했다고 할 수 있겠습니다.

/

스트립의 행방

/

마네와 쿠르베를 알게 된 것은 제가 사랑하는 시인 샤를 보들레르(1821-1867)를 통해서였습니다.

저는 10대 때 우연히 오래된 책 사이에서 스즈키 신타로가 번역한 이와나미 문고판 『악의 꽃』을 찾아냈습니다. 그 고혹적인 타이틀에 매료되어 몇 번이고 읽은 끝에 결국에는 그 일부를 외울 정도가 되었습니다. 비가 오는 날 하숙집에서 하루 종일 보들레르의 시를 암송하며 보낸 적도 있을 정도입니다. 그런 보들레르는 쿠르베와 마네와 각각 친교가 있었습니다. 뿐만 아니라 마네와 쿠르베가 그린 보들레르의 초상이나 스케치도 있으며 편

지 같은 것도 남아 있습니다.

쿠르베와 마네는 당시 많은 비평가들에게 혹평을 받았습니다. 특히 〈올랭피아〉는 누구에게도 인정받지 못한 채 폄하되었습니다. 하지만 보들레르는 그들의 예술성을 이해하고 격려했으며 작품을 옹호하는 글을 쓰기도 했습니다.

저는 보들레르가 그들을 이해한 이유를 잘 알 것도 같습니다. 보들레르 역시 당시의 노악적인 시대의 공기를 호흡하면서 그 마음을 시를 통해 표현하려 했기 때문이지요.

분명 마네와 쿠르베는 대조적입니다. 쿠르베는 최종적으로는 풍경화를 그리게 되었고, 고향의 산을 그린 〈알프스의 파노라마 경치〉 같은 훌륭한 작품을 남겼습니다. 그는 〈세상의 기원〉 같은 생생한 자연을 추구한 끝에 최종적으로는, 어떻게 보면 영적인 느낌이 드는 세계에 도달했습니다. 뒤에 또 말씀드리겠지만 이는 '정토淨土'를 꿈꾸던 풍경화가들과 닮았을지도 모르겠습니다.

반면 마네는 마지막 순간까지 '인간'에 고집하여 〈폴리 베르제르의 술집〉으로 대표되는 환락의 거리를 계속해서 그렸습니다. 그야말로 파리의 내장을 그려내듯, 도시의 육체 속으로 들어갔던 것이지요. 마지막에는 너무 깊이 들어간 나머지 매독에 걸려 최후를 맞이하고 말았습니다.

그러니까 둘이 완전히 같은 것은 아닙니다. 그러나 앞에서도 이야기한 것처럼 생생한 자연을 그렸다는 점은 같습니다. 그들은 관객을 압도하고 시각과 후각을 자극하는 듯한 그림을 그려

냈습니다. 이 생생함 앞에서 우리들은 싫든 좋든 우리가 자연의 일부임을 받아들이게 되지요. 이것 역시 일종의 감동입니다. 감동에도 여러 종류가 있을 테지만, 이 또한 감동이 분명합니다.

자연에는 선험적인 어떤 아름다움이 깃들어 있다는 사고방식도 있습니다. 그러나 언뜻 봐서는 아름답다고 할 수 없는 것도 깃들어 있습니다. 그리고 우리들은 그런 것에도 어쩔 수 없이 매료되곤 합니다. 이는 19세기 부르주아 사회의 융성과 함께 성장해온, 어디까지나 근대적인 기호嗜好 중 하나입니다.

현대를 살아가는 우리는 근대의 시작을 살던 그들이 꺼내 보여준 것들의 연장선 위를 살아가고 있습니다. 우리들은 분명 그들이 노출시킨 '생생한 것들' 속에서 살고 있는 것이지요. 그래서일까요, 우리들은 그 생생함의 감각조차 잃어가고 있는 듯합니다.

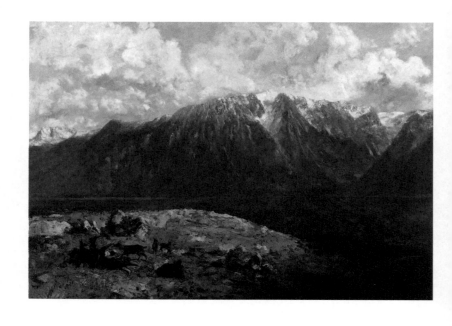

〈알프스의 파노라마 경치〉

귀스타브 쿠르베,
1877년, 클리블랜드 미술관, 클리블랜드

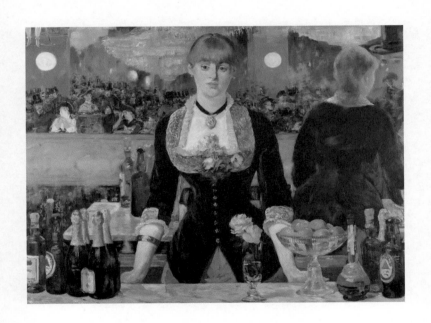

〈폴리 베르제르의 술집〉

에두아르 마네,
1822년, 코톨드 갤러리, 런던

3장

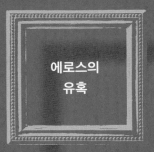

에로스의
유혹

/

악녀도 순진무구함도

/

거장이라 불리는 화가들은 어째서 대부분이 남성이며, '여성'은 마치 영원의 테마처럼 계속해서 그림의 대상이 되기만 한 것일까요. 게다가 그 '여성'의 이미지는 왜 청초한 모습이거나 나체이거나 '관객'으로 상정된 남성의 일방적인 시선 속에서 상상되었을까요.

미술이나 회화처럼 '젠더 바이어스'(사회적 성차의 일방적인 고정화)가 분명하게 드러나는 세계도 없는 것 같습니다. 이러한 질문은 아마도 페미니즘의 커다란 테마 가운데 하나임에 틀림없겠지요.

이 테마에 관해 남자로서 어떻게 대답해야 좋을지는 모르겠습니다. 하지만 이 문제에는 '진리나 정의가 구현되지 않아도 아름다움은 있다', '아니, 진리나 정의가 구현되지 않았기 때문에 아름다운 것이다'라는 진眞·선善·미美의 가치를 둘러싼 상반된 입장이 있다는 것은 알고 있습니다. 물론 저의 이런 판단 자체가 젠더 바이어스에 의해 이미 결정된 것일지도 모르겠지만요.

다만 그런 가치를 둘러싼 상반된 입장이 제 안에도 존재함을 솔직히 인정하지 않을 수 없습니다.

회화나 미술을 감상하면서 때로는 운명적인 만남이나 감동에 강하게 흔들리곤 합니다. 하지만 제가 남자가 아니라 여자였

다면 어떤 식으로 다른 감동이나 인상을 받았을지, 이런 가정을 하고 작품을 접한 적은 거의 없었던 것 같습니다. 제가 남자인 것을 부정하지 않고 오히려 더욱 남성적인 시선으로 미美를 즐겼기 때문입니다.

섹스나 젠더, 에로스를 둘러싼 문제는 심오하며 또 근본적인 (래디컬) 것이라 할 수 있겠습니다.

예전에 한 페미니스트가 "강상중 씨는 자이니치에 규슈 태생이니 남존여비겠네요?"라고 당연한 듯이 물어와 당황한 적이 있습니다. 이렇게 치부되는 것에 내심 반발하면서도, 사실 스스로 생각해봐도 여성에 관한 취향이나 경향은 어디에서나 흔히 볼 수 있을 정도로 극히 평범하구나 싶기는 했습니다. 왜냐하면 많은 남성들이 그런 것처럼 제 안에서도 상호 모순되는 두 가지 타입의 여성이 동경의 대상이었기 때문입니다.

그중 하나는 요염하고 다소 악녀적인 부분이 있는, 안 되는 줄 알면서도 결국 끌려다니게 되는 타입의 여성. 나머지 하나는 반대로 순진무구하고 순수하며 때묻지 않은, 서양에서 찾자면 마리아나 이브 같은 여성. 그다지 많지는 않지만 제 연애 경험을 돌아보면 대부분은 그 둘 중 하나거나 양쪽을 겸비했던 것 같습니다.

그렇다면 이것을 화가에게 적용하면 어떻게 될까요. 제게는 19세기 말 빈에서 활약한 구스타프 클림트(1862-1918)와 클림트의 그림자 같은 존재로 이채로운 빛을 떨치던 에곤 실레

(1890-1918) 그리고 남국의 섬, 낙원에서 질박한 여성의 아름다움을 찾아낸 폴 고갱(1848-1903)이 떠오릅니다.

극히 사적으로 골라낸 이 작품들이야말로 저를 에로스의 세계로 이끈 미의 매력일지도 모르겠습니다.

/

세기말적 엑스터시

/

클림트는 19세기 말 빈에서 일어난 새로운 예술 활동의 중심적인 존재로 상류계급이나 살롱으로부터 압도적인 지지와 함께 '시대의 총아'로서 사랑받던 화가였습니다. 그 화려한 작풍에 관해서는 더 덧붙일 것이 없을 만큼 이미 많은 논의가 있습니다. 클림트의 작품에는 여성의 관능이 몹시 풍윤하게 그려져 있지만 어딘가 병적인 냄새가 감돌고 있습니다. 현란과 퇴폐가 꼬여 색실을 이룬 듯 뭐라 말할 수 없는 분위기를 자아내는 것이 바로 클림트의 매력입니다.

클림트의 작품 중에는 사랑하는 남자의 잘린 목을 끌어안고 넋을 잃은 여성을 그린 〈유디트〉나 임부와 해골을 동시에 그린 〈희망〉처럼 죽음의 기운이 짙게 느껴지는 것들이 많습니다. 이것이 클림트에 관해 말할 때 자주 언급되는 '에로스와 타나토스' (삶에의 욕동欲動과 죽음에의 욕동)입니다.

그러고 보니 생물 중에는 종족 보존을 위해 교미 후 수컷이 그대로 죽어버리는 것이 적지 않습니다. 섹스라는 행위에 의해서 여성은 생기로 가득 차거나 때로는 새로운 생명이 깃들어 빛나는 반면 남성은 정기를 잃고 죽음에 이르고 만다는 것이지요. 성애에는 에로스와 타나토스가 함께 들러붙어 있음을 아는 화가의 감각은, 역시 일면의 진실이라고 할 수 있겠지요.

클림트의 '화려함의 극치'라 할 만한 표현 속에는 어딘가 끝을 알 수 없는 허무함이 깃들어 있는 듯합니다. 이것은 특히 '장식성'과 관련되어 있는데 '장식은 사물의 바깥쪽을 꾸미는 것'이라는 장식의 본질을 드러내고 있는지도 모르겠습니다.

한편 이와 모순될지도 모르겠지만, 클림트의 그림에서 사랑을 나누는 남녀의 모습을 보면, 거기에는 결코 허무나 퇴폐만이 존재한다고 단언할 수 없게 하는 무언가가 숨 쉬고 있는 듯합니다.

제가 가장 끌렸던 작품, 그리스 신화에서 영감을 얻은 〈다나에〉를 예로 들어보겠습니다. 아르고스 왕의 아름다운 딸 다나에를 본 제우스는 첫눈에 반합니다. 하지만 이를 두려워한 아르고스 왕은 다나에를 자물쇠가 잠긴 청동 탑에 가둡니다. 그러자 제우스는 황금 비로 변하여 다나에의 방 안으로 스며들고 그렇게 둘은 맺어진다는 이야기입니다.

이 그림에는 다나에의 엉덩이와 허벅지가 풍만하게 강조되어 있고, 허벅지 사이로 황금 비말飛沫이 폭포처럼 흘러내리고

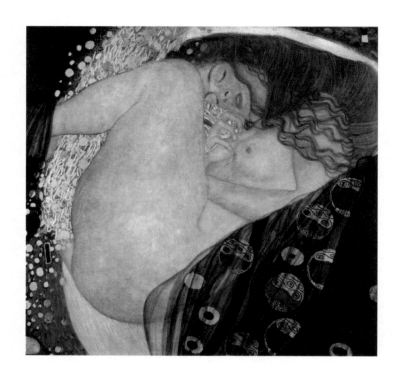

〈다나에〉

구스타프 클림트,
1907~1908년, 개인 소장, 빈

있습니다. 이것은 제우스와 다나에가 이룬 사랑의 황홀경을 나타내고 있을 터입니다. 몸을 동그랗게 말고 있는 그녀의 자태는 누에고치 안에서 꿈을 꾸듯 흔들리고 있는 것처럼 보이기도 하는데, 홍조를 띤 그녀의 뺨은 더욱 의미심장하게 느껴집니다. 몹시 에로틱하면서도 압도적인 아름다움으로 가득한 이 작품을 볼 때면 저는 언제나 숨을 죽이고 한동안 그림에 빠져들곤 합니다.

오스트리아 빈의 분리파관이라는 미술관 벽에는 〈베토벤 프리즈〉라 불리는 벽화가 장식되어 있습니다. 이 벽화는 베토벤의 교향곡 제9번 〈합창〉을 소재로 한 장대한 작품으로, 클라이맥스인 '환희의 송가' 장면에는 서로를 껴안은 전라의 남녀 주변으로 꽃을 든 많은 처녀들이 합창을 하고 있습니다. 남녀의 교합이 최고조에 달한 엑스터시의 순간을 환희로서 축복하는 아주 시끌벅적한 모습이 그려져 있지요.

혹은 매우 유명한 〈입맞춤〉이라는 작품이 있습니다. 이것은 앞의 작품과는 대조적으로 서로를 보듬어 안고 있는 둘만의 비밀스런 장면입니다만, 여기에도 역시 성숙한 남녀의 농밀한 기쁨이 넘쳐흐르고 있습니다.

클림트의 그림 속 여성들의 표정은 한결같이 빛나고 있어서 분명히 어떤 면에서는 퇴폐적이기도 합니다만, 저는 여기서 단순한 포르노그래피가 아닌 어떤 종류의 사랑 같은 것을 느꼈습니다. 계절로 말하자면 화창한 봄을 축복하는 듯한 것이지요.

그러니까 풍요롭지만 죽음의 그림자가 드리워져 있고 공허

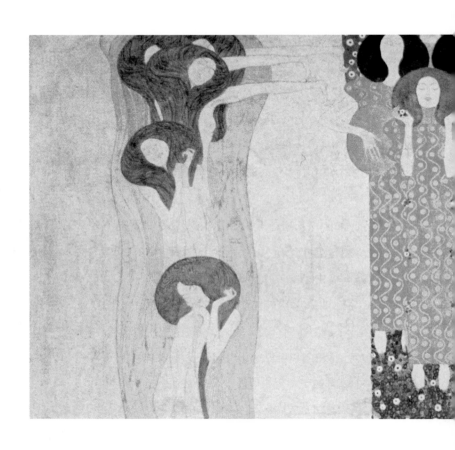

⟨베토벤 프리즈⟩ 일부분

구스타프 클림트,
1902년, 분리파관, 빈

하지만 사랑의 꽃이 피어나는 듯한, 이런 여러 가지 복합적인 이미지들을 가지고 있는 것이 클림트의 특징입니다. 생生과 사死, 혹은 삶으로서의 생과 에로스로서의 성性이 색실처럼 꼬여 있으며 동시에 허무함 또한 배태胚胎하고 있습니다. 바로 이것이 클림트 특유의 묘미가 아닐까요.

여기에는 세기말의 상징이기도 했던 정신분석학자 지그문트 프로이트(1856-1939)의 영향도 농후하게 느껴집니다. 하지만 클림트라는 화가는 결코 이론을 따지는 사람이 아니었고, 프로이트를 연구해서 시대의 콘셉트를 예술 속에 표현하려 한 사람 또한 아니었습니다. 또 많은 여성을 그리면서 몇 명의 모델과 어느 정도의 염문을 뿌리기도 했지만 그렇다고 해서 플레이보이였던 것도 아닌, 오히려 특별할 것 없는 보통사람이었다고 합니다.

이렇게 보면 그가 세기말의 빈을 상징하는 회화를 대량으로 남긴 것은 수수께끼처럼 여겨집니다. 하지만 이는 클림트가 시대를 읽고 그것을 살려 작품 활동을 했기 때문이 아니라 예술가로서의 그의 재능이 시대를 앞서 갔기 때문일 것이라 확신합니다. 클림트 스스로는 의식하지 못한 가운데 우연히 자신의 시대를 표현하고 있었던 것입니다. 이 점에서 저는 클림트의 천재성을 느끼는 동시에 동경의 마음을 품게 되었습니다.

/

노출된 영혼

/

에곤 실레는 클림트와 나이 차이는 제법 나지만 친구처럼 친하
게 지내며 서로 영향을 주고받았습니다.

실레가 그린 여성은 클림트와는 대조적으로 풍요로움이나
화려함과는 인연이 없는, 오히려 그런 것은 전부 깎아낸 후에 남
은 말라빠진 나무 같은 몸을 가지고 있습니다. 뼈와 가죽만 남은
듯 여윈 몸은 울퉁불퉁하고 딱딱하며 이상한 형태로 뒤틀려 있
습니다.

실레는 1890년에 빈에서 태어나 16살에 빈의 미술 아카데
미에 입학하여 영재교육을 받았습니다. 그러나 그의 독립적인
성격과 반골 정신은 학교의 교육 방침과 맞지 않았습니다. 결국
학교를 그만둔 실레는 클림트 같은 이들에게 재능을 인정받으면
서도 그 나름의 독자적인 길을 걷게 됩니다. 그러니 실레 특유의
작풍은 배워서 알게 된 것이 아니라, 혼자 직관적으로 깨우친 것
이 많습니다. 그래서인지 어딘가 프로가 아닌 듯한 느낌을 주는
구석도 있습니다. 하지만 그 덕에 독자적인 감성 그대로를 분출
할 수 있었고, 바로 그 점이 훌륭한 것입니다.

그의 작품에 흥미를 갖게 된 것은 제가 많은 영향을 받은 오
스트리아의 유대계 심리학자이자 정신과 의사인 빅터 프랭클
(1905-1997)이 실레를 사랑하여 그의 그림을 한평생 소중히 지

니고 있었다는 사실을 접하고 나서입니다. 사실 저는 그 전에는 적나라하기 짝이 없는 실레의 그림을 다소 불편해 했는데, 프랭클의 평가를 알게 되어 보는 눈이 변한 것이지요.

실레가 그린 나부는 말하자면 '벌거벗은 영혼'을 보여준다고 할 수 있습니다. 클림트의 작품은 현란하고 화려한 장식성을 휘감고 있는 만큼 공허한 느낌을 줍니다. 반대로 실레의 그림에는 장식성이 전혀 없는 대신 핵核과 같은 것이 있어 욱신욱신 아파올 정도로 존재감을 가지고 있으며, 또 그것을 드러내 보이고 있습니다. 그러니까 실레의 그림은 '내면으로서의 나체'이고 클림트의 그림은 '장식으로서의 나체'로, 둘은 마치 동전의 앞면과 뒷면처럼 한몸을 이루고 있는 것이지요.

클림트의 여성들은 녹아버릴 듯한 환희 가운데에 있지만, 실레의 인물들은 관능의 환희를 맛보고 있는 것 같지 않습니다. 그는 남녀의 성교뿐 아니라 레즈비언 여성이나 혹은 자위 행위를 하는 자화상 등 상당히 아슬아슬한 모습까지 그려냈습니다.

예를 들어 〈장식이 붙은 담요 위에 누운 두 소녀〉라는 그림이 있습니다. 서로 엉켜 있는 그녀들이 엑스터시 상태로 있는가 하면, 그런 느낌은 전혀 없이 각자 엉뚱한 곳을 바라보고 있습니다. 서로 안고 있으면서도 다른 곳을 바라보는 것입니다. 이렇게 실레가 그리는 인물들은 고독합니다.

그의 작품 속에는 보란 듯이 음부를 드러낸 나부처럼 도발적인 포즈를 취하고 있는 그림이 많습니다. 만약 이 장면을 사진

〈장식이 붙은 담요 위에 누운 두 소녀〉

에곤 실레,
1911년, 개인 소장, 뉴욕

으로 찍는다면 외설 이외에는 아무것도 아닐 터입니다. 그러나 그가 그린 누드 역시 클림트가 그랬던 것처럼 단순한 포르노그 래피가 아닙니다. 더욱이 남성을 위한 감상의 대상도 아닙니다. 감상의 대상도 아닌 데다 심지어 거기에서는 어떠한 예술적 여유도 찾아볼 수 없습니다. 그저 절박한 영혼의 긴장만이 존재할 뿐입니다. 마치 어찌할 수 없는 고뇌 같은 것이 희미하게 나타났다가 그대로 육체로 떨어져 몸속으로 스며든 듯 느껴집니다.

실레의 그림은, 요샛말로 하자면 자해 행위로 치닫는 소녀들의 아픔까지 건져내는 듯한 그림입니다.

아마도 실레는 실로 순수한 사람이었고, 유대인 수용소에 들어가 영혼에 상처를 입는 경험을 한 프랭클은 실레의 그런 부분을 알 수 있었기에 감명을 받았던 것이 아닐까요?

클림트가 그린 여성과 실레가 그린 여성은 대조적이라 여러 가지를 생각하게 합니다. 풍요로운 에로스와 바짝 마른 에로스. 환희의 성애와 고독한 성애. 그러면서 두 사람 모두에게 공통적으로 드러나는 퇴폐와 허무. 클림트와 실레가 그린 작품은 모두 제가 반할 만한 타입의 여성들입니다.

그들의 그림은 정말로 19세기에서 20세기에 걸친 시대의 공기를 타고 등장한 빛나는 작품들이라고 생각합니다. 이렇게 찬란한 빛을 발하는 것은 그 이전에도 그 이후에도 없을 것입니다. 그러니까 두 사람 모두 시대가 배출해낸 천재임에 틀림없지요.

덧붙이자면 이 둘에게는 흥미로운 차이점이 하나 더 있습니

다. 클림트는 자기 자신이 감상의 대상으로서는 어울리지 않다고 여겨 자화상을 전혀 그리지 않았지만, 실레는 자화상의 작가라고 불릴 정도로 자신의 모습을 몇 장이나 그렸습니다. 상징적이라 할 수 있겠습니다. 또 클림트와 실레는 신기하게도 둘 다 같은 1918년에 병사했습니다. 여기에도 어쩌면 무슨 인연이 있었는지도 모르겠습니다. 클림트는 쉰여섯, 실레는 스물여덟이었습니다.

제1차 세계대전이라는 미증유의 총력전이 끝나던 해, 전쟁이 끝나기를 기다렸다는 듯 두 사람 모두 숨을 거두었습니다.

/

벌거숭이 시대의 추억

/

클림트와 실레 그리고 고갱은 제 안에서 어떻게 이어져 있나 하면, 바로 '보들레르 체험'을 통해서 이어졌습니다. 보들레르는 저도 모르는 사이에 저의 성性에 대한 자각과 에로스 감각에 지대한 영향을 준 것 같습니다.

보들레르의 『악의 꽃』을 처음 접한 일에 관해서는 앞에서 잠깐 언급했는데 그중에는 제가 아주 마음에 들어해서 항상 암송하던 「저 벌거숭이 시대의 추억을 나는 좋아한다」라는 시가 있었습니다. 이 시가 제 안에서 클림트와 실레, 고갱을 연결시켜 주

었던 것이지요.

저 벌거숭이 시대의 추억을 나는 좋아한다, 그때는
페뷔스가 기꺼이 인간의 몸을 금색으로 물들였다.
그즈음에는 사내도 계집도 몸이 민첩하여
허위도 없고 불안도 없이 즐거웠다.
다정한 하늘이 그들의 등뼈를 애무하고
고귀한 몸의 건강을 그들은 단련시켰던 것이었다.
(중략)
시인이, 오늘, 남성과 여성의
벗은 몸을 바라볼 수 있는 곳으로 가
그 본래의 장관을 이해하려 하는 때에
공포로 가득한 음울한 화면 앞에서
영혼이 암흑의 오한에 휘감기는 것을 느낀다.
오오, 그 옷을 잃고 우는 괴기한 형체여.
오오, 우스꽝스런 몸뚱이여, 가면이나 어울리는 몸통이여.
오오, 뒤틀리고, 마르고, 부풀어 오른,
아니면 퉁퉁해진 불쌍한 육체.
실용이라는 이름의 신이 집요하게 내려앉아
아이들이여, 청동의 배내옷 속에 사내의 몸을 둘둘 말아둔 것이다.
— 샤를 보들레르 「저 벌거숭이 시대의 추억을 나는 좋아한다」

시는 지금의 우리들에게는 고대의 인류가 자연 속에서 구가하던 발랄한 육체미는 이미 사라지고 없으니 그 대신 구역질나는 환락의 거리에서 말라빠지고 늘어진 신체가 드러낸 초췌한 아름다움 같은 것에서 가치를 발견하면서 살아갈 수밖에 없다고 말합니다.

이 시를 보면 클림트의 여성들에 가까이 닿을 수 있을 것 같기도 하고, 또 만약 보들레르가 몇십 년 정도 더 오래 살아 있었다면 실레가 그린 여성의 모습을 보고 분명히 '나의 동지'라 했을 것 같기도 합니다. 보들레르가 시로 표현한 것은 클림트와 실레가 그린 세기말의 정경 바로 그 자체가 아닐까요.

또 이 시의 재미있는 점은 클림트, 실레가 그린 여성들을 떠오르게 한다는 데 있을 뿐 아니라 고갱이 그린 세계, 두 번 다시 돌아가지 못할 동경의 세계인 '인류의 나체 시대'를 절절히 부르고 있다는 것입니다.

그즈음은 시벨 여신이 풍요로운 생산으로 가득차
아이들 인류가 무거운 짐이라 여기지 않았고
무차별적인 사랑으로 넘치는 암늑대처럼
그 갈색 유방으로 모두에게 젖을 먹였다.
남성은 단려하고 씩씩하고 힘이 강하여
그를 왕이라 부르던 미녀들이 우쭐할 만했다.
더럽혀지고 상처입지 않은 순진무구한 과실인

부드럽고 탄력 있는 여자의 몸은, 볼 때마다 물어뜯고 싶을 뿐.
— 샤를 보들레르 「저 벌거숭이 시대의 추억을 나는 좋아한다」

그 대지모신 같은 모습은 고갱이 그린 남쪽 섬 타히티의 여성들 그 자체 아닐까요.

이렇게 제가 끌린 여성들을 빠짐없이 다 모아보았습니다. 그러고 보니 저를 매료하는 여성상이라는 것은 보들레르가 뿌린 씨에서 생긴 것은 아닐까 싶기도 합니다.

/

남쪽 섬의 이브

/

고갱은 클림트보다 14년 일찍, 보들레르보다 27년 늦게 태어났습니다. 복잡한 성장 과정을 거친 그는 근대 문명으로 범벅이 된 유럽에 염증을 느끼고 마흔이 넘은 나이에 처자도 버리고 남쪽 바다의 낙원을 꿈꾸며 당시 프랑스령이던 타히티로 건너갔습니다. 농밀한 색채와 두꺼운 터치로 그려진 남쪽 섬의 여성들은 오늘날 다시 보아도 여전히 매력적입니다.

고갱 역시 클림트나 실레처럼 아무것에도 영향받지 않은 자기만의 세계를 확립한 천재 화가였으나 당시에는 받아들이기 힘들 정도로 새로웠기에 '중국의 전지剪紙'(종이에 밑그림을 그린 후

그 여백을 가위나 칼로 잘라내는 방식으로 여러 형태를 만드는 중국의 전통공예—옮긴이)로 불리는 등 평판은 형편없었습니다.

지금에야 이 타히티 여인의 그림들이 의심의 여지가 없는 명작이라고들 하지만, 당시에는 그림의 문명 비판적인 의도도 이해받지 못했으며, 유럽 사람이 어찌하여 굳이 '미개인'을 그리는 것인지 이해하지 못하겠다고 사람들은 고개를 갸우뚱거릴 뿐이었습니다. 고갱의 그림이 높은 평가를 받게 된 것은 그가 매독으로 인해 54세의 나이로 사망한 뒤였습니다.

고갱이 그린 여성 중에서 가장 제 마음에 들었던 것은 〈환희의 땅〉입니다. 이 작품의 여성은 그가 그린 일련의 작품 중에서도 한층 더 질박하고 씩씩하며 또 선명합니다.

화면의 오른쪽 반을 차지하고 서 있는 여성은 완전히 알몸으로, 유방이나 음모까지 전부 드러나 있지만 외설스러움은 전혀 느껴지지 않습니다. 갈색의 팔과 다리는 마치 원기둥이나 통나무 같습니다. 그리고 대지를 밟고 있는 두 발은 또 얼마나 큰지. 마치 태곳적 토우土偶처럼도 보입니다.

그러나 그 커다란 몸에 가득 찬 뭐라 할 수 없는 굳센 느낌에 감동하게 됩니다. 관능도 장식도 없는 이 늠름함에 까닭 없이 마음이 움직이는 것이지요. 고갱은 이 여성을 그저 원초적인 풍요로움이 넘치는 생명체로 그린 것은 아닐까요? 바꿔 말하면 남성과 여성이라는 구별 이전, 즉 성性이 아직 분화되기 전의 생명체로서 그리려 한 것은 아닐까요?

유럽은 기본적으로 남성 중심적입니다. 성서에도 아담이 먼저 태어나고 이브는 아담의 늑골로 만들어졌다고 되어 있습니다. 그러나 고갱이라면 '그런 일이 일어날 리가 없어, 아담보다 이브가 먼저지, 이브에게서 아담이 태어난 거야'라고 말할 것만 같네요. 바로 이러한 발상에서 〈환희의 땅〉이라는, 풍요로운 대지에 발을 굳건히 내딛고 있는 이브의 그림이 탄생한 것은 아닐까요. 그렇지 않고서는 이런 로맨틱한 타이틀을 붙일 리가 없습니다.

고갱은 남쪽 섬에서 인류학자 레비스트로스가 '야만'이라 부르던 것에 근접한 세계를 꿈꾸었던 것일 테지요. 히라쓰카 라이초(1886-1971, 근대 일본의 작가이자 사상가, 여성 해방 운동가─옮긴이)는 "원래 여성은 태양이었다"고 기술하고 있습니다. 고갱은 여성을 바로 이런 세상의 시작으로 보았겠지요.

그러나 고갱이 그린 것은 실제로 현실에 존재한 것이 아니었습니다. 상당 부분이 고갱에 의한 미화의 산물이었습니다. 왜냐하면 프랑스의 식민지였던 타히티 섬은 이전부터 유럽 문명이 흘러 들어와 빈부의 격차가 드러나고 성병이 만연하여 더 이상 세상의 낙원이 아니었기 때문입니다. 얄궂게도 낙원이라는 곳은 일단 나빠지기 시작하면 도시 이상으로 오염되고 맙니다.

고갱은 낙담하여 프랑스로 돌아갑니다. 그러나 한 번 버렸던 그 거리는 고갱에게 서먹할 뿐이었습니다. 그는 가족에게도 외면당하고 화단으로부터도 차가운 대접을 받으며 고독을 한탄하는 신세가 됩니다. 결국 이상적인 낙원이 아니더라도 그가 갈 곳

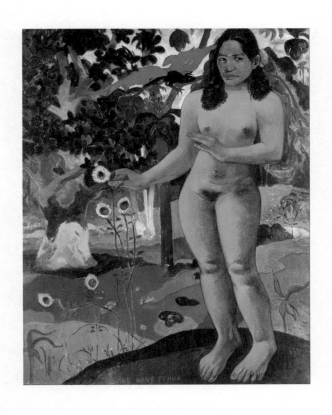

〈환희의 땅〉

폴 고갱,
1892년, 오하라 미술관, 구라시키

은 그곳밖에 없다는 걸 깨닫고 다시 한 번 남쪽 섬으로 갑니다. 그리고 그곳에서 세상을 떠나게 됩니다.

/

상실감

/

고갱이 만년에 거의 반쯤은 절망 가운데에서 그려낸, 이 세상이 겪어온 세월과 앞으로 닥칠 것에 관해 묻는 필생의 작품이 바로 〈어디서 왔는가? 우리는 누구인가? 우리는 어디로 갈 것인가?〉입니다. 가로 4미터, 세로 1.4미터에 달하는, 「창세기」를 연상케 하는 대작입니다.

고갱은 가끔 고흐와 비교되곤 하지만 제게는 고갱이 고흐보다 훨씬 이해하기 힘든 복잡한 마음을 가진 사람으로 느껴집니다. 어쩌면 이것은 그가 태어나고 자란 환경과 관계가 있을지도 모르겠습니다.

고갱이 태어난 직후인 1848년 프랑스 '2월 혁명'에 연루된 고갱의 아버지는 정치적인 이유로 어쩔 수 없이 나라 밖으로 피신해야 하는 처지에 놓입니다. 그래서 고갱은 유소년기를 페루에서 보냅니다. 페루는 프랑스의 식민지는 아니었지만 당시 남미는 전반적으로 서구 문화의 영향하에 있었습니다. 그곳에서 소년기를 보낸 경험이 고갱의 마음속에 문명에 대한 혐오감과

열등감이 한데 뒤섞인 이율배반적인 심리의 바탕이 된 건지도 모릅니다.

또 고갱은 화가가 되기 전에는 오늘날의 증권회사 같은 곳을 다니고 있었습니다. 그러니까 그는 소위 아마추어 화가에서 전향한 거지요. 하지만 화가의 길을 선택하면서 안정된 수입을 잃고 가정 또한 붕괴했습니다. 그렇게 몇 번이고 좌절을 경험하는 가운데 항상 어딘가 나사가 하나 풀린 듯한 인생을 보낸 것도 그의 굴절된 남방南方에의 지향과 비극적인 최후와 관련이 있을지도 모를 일입니다.

이러한 고갱의 인생 기복은 차치하고서라도 저는 역시 〈환희의 땅〉에 그려진 것 같은 여성을 사랑합니다. 외설스러움이라고는 하나도 없는 순수하고 야성적인 순진무구함에 비상한 매력을 느끼고 맙니다.

그러면서도 동시에 클림트와 실레의 그림처럼 다소 위험한 분위기의 퇴폐적인 에로스에도 끌리는 것이지요. 이것들은 제 자신도 이유를 알 도리가 없는 마음의 움직임입니다.

하지만 언뜻 전혀 관계가 없어 보이는 이 둘 사이에도, 곰곰이 생각해보면 그 안쪽을 꿰뚫는 하나의 씨줄 같은 것은 있는 모양입니다. 그게 뭐냐 하면, 이것 역시 보들레르의 시에서 읽어낸 것이지만요, 바로 상실감입니다.

근대 문명 속에서 상실한 것들 사이로 드러나는, 퇴폐에의 탐닉과 야생 시대에의 그리움.

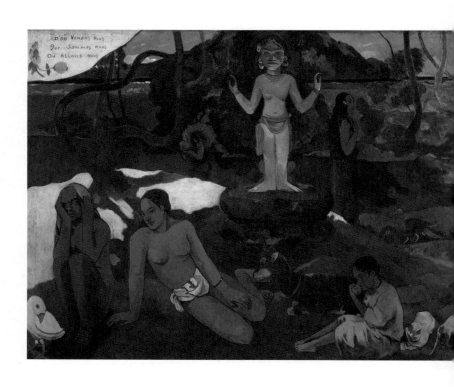

〈어디서 왔는가?
우리는 누구인가?
우리는 어디로 갈 것인가?〉

폴 고갱,
1897~1898년, 보스턴 미술관, 보스턴

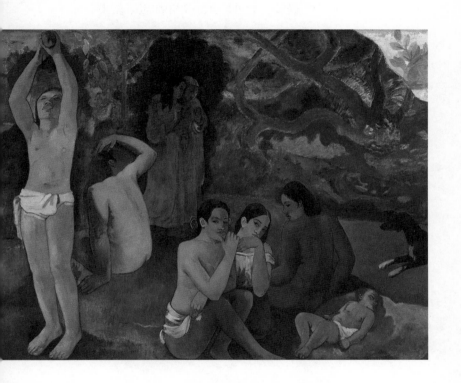

이렇게 보니 제 자신도 문명이라는 '악의 꽃'에 의해 둘로 나뉜 불쌍한 인간이 가진 욕망의 연장선상에 놓여 있는 건지도 모르겠네요. 아무래도 이 균열은 받아들이는 수밖에 없겠습니다.

4장
/

순백에의
동경

하얀 꽃, 하얀 옷, 하얀 그릇

백白, 이것은 색인가, 아니면 색이라는 것을 초월한 색이라 할 수 없는 색일까? 저는 왜 흰색이 좋은지, 그 이유를 생각할 때마다 언제나 흰색의 신비함에 맞닥뜨리게 됩니다.

사람은 왜 어떤 색에는 애착을 가지면서 어떤 색에는 혐오에 가까운 감정을 품게 되는 걸까요. 이해할 수 없는 일이 너무 많습니다. 그럼에도 우리들은 각자 선호하는 색상에 따라 일상에서 일어나는 소소한 일들을 즐기거나 또는 꺼려 하거나 합니다.

저는 흰색 옷을 좋아해서 서랍장을 열어보면 흰색 옷뿐입니다. 흰색이 아닌 것은 감색紺色 정도일까요. 그리고 흰옷을 입은 여성을 좋아합니다. 꽃을 살 때도 무의식적으로 하얀 백합을 고르게 됩니다. "왜 강상중 씨는 항상 흰색을 고르세요?"라고 이젠 지겹다는 듯 이유를 물어보는 사람이 있을 정도입니다.

흰옷, 흰 꽃 그리고 흰 그릇. 저는 조선의 백자를 아주 좋아합니다.

한반도에서는 고려(918-1392) 말기 무렵부터 백자를 만들기 시작했습니다. 백자는 순도 높은 백토白土를 사용하여 투명한 유약을 발라 고온에서 구운 도자기인데, 처음에는 청록색을 띤 청자와 함께 만들어졌다고 합니다. 그러나 청자는 점점 쇠퇴합니다. 하얀 바탕 위에 산화철로 된 안료로 그림을 그려 넣은 철

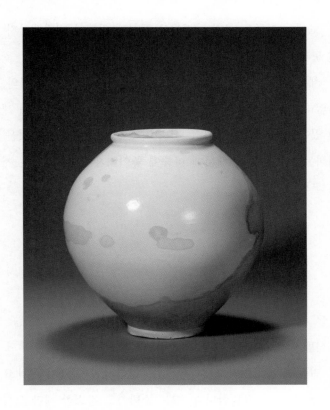

〈백자대호〉

국보 제309호,
17세기, 삼성미술관 리움, 서울

화백자鐵華白瓷를 많이 만들던 시기도 있었습니다. 하지만 결국 철화백자는 쇠퇴하고 색과 형태가 심플한 순백의 도기만이 사랑받게 되었습니다.

도예의 전통을 가진 나라들은 세상에 많지만 이렇게까지 하얀 도자기를 사랑한 나라는 없을지도 모르겠습니다.

제가 흰색에 끌리는 것이 제 뿌리인 부모의 나라 문화와 상관없다고는 못하겠지요. 하지만 이것이 원래 제 유전자에 새겨져 있어서 좋아하는 것인지, 제 뿌리가 되는 사람들이 무엇을 좋아하는지를 알았기 때문에 나중에 좋아하게 된 것인지는 저도 잘 모르겠습니다.

한눈파는 것을 허락하는 너그러움

조선백자의 매력을 세상에 알린 사람으로는 쇼와 시대 초기의 민예 운동가이자 미술 평론가, 철학자인 야나기 무네요시(1889-1961)가 유명합니다. 그는 소박하고 간소한 데다 고상함까지도 함께 지닌 조선백자를 높이 평가했습니다. 도쿄 고마바에 있는 '일본 민예관'(야나기가 자택 근처에 개관한 민예 미술관)에는 값진 것들이 많이 소장되어 있습니다.

야나기 무네요시는 뛰어난 심미안을 가진 사람이라 생각합

니다. 하지만 저는 그가 조선백자를 받아들이는 방식에는 다소 이론異論을 갖고 있습니다. 그는 조선백자를 '조선 민족의 비애의 미'로 평했다고 하는데 이러한 평가는 좀처럼 납득이 가지 않습니다. 그가 이렇게 말한 이유는 당시 조선이 일본의 통치하에 있었다는 사실과 관련되는 것 같은데, 제게는 그가 뭐랄까 비극적인 감정에 너무 휘둘리고 있는 것은 아닌가 싶어 불편하게 느껴집니다.

그렇다고 해도 어떻게 해야 제 느낌을 정확히 표현할 수 있을지 몰라, 그저 불편한 감정만을 방치해두고 있을 뿐이었습니다.

그러던 가운데 몇 년 전에 독일에 갈 기회가 있었습니다. 그걸 계기로 조선백자에 관해, 더 나아가서는 백이라는 색에 관해서도 조금씩 생각해볼 수가 있었습니다.

독일 하면 마이센Meissen이지요. 그 역사는 18세기 초엽으로 거슬러 올라갑니다. '하얀 황금'이라 불리던 동양의 도자기(차이나)를 동경한 작센 공국의 한 제후가 연금술사를 고용하여 제작을 명한 것이 그 시작이었습니다. 마이센에 왕립 도자기 공장이 만들어지고 장인들은 중국의 경덕진, 조선의 백자, 일본의 가키에몬 등을 참고하여 절차탁마를 거듭한 끝에 멋진 도자기를 만들어냈습니다.

제가 마이센 자기를 실제로 보고 놀란 것은 도자기 표면의 비단과도 같은 아름다움 때문이었습니다. 그것은 그 어떠한 불순물도 허용하지 않고 철저하게 미립자 수준까지 갈고닦은 듯한

섬세함이었습니다. 물건을 만들 때는 타협하지 않는다는 독일인다운 장인 정신의 정화精華로구나 싶어 감탄했습니다.

그러나 마이센 사람들은 그 빈틈없이 갈고닦인 '백' 자체를 사랑한 것은 아니었습니다. 그들은 그 위에 화려하고 선명한 그림을 덧붙이거나 혹은 윤이 나는 표면을 살려 고도의 장식적인 조각을 하는 등, 그러니까 순백의 표면이기에 실현 가능한 화려한 색채와 잘 꾸며진 장식을 사랑한 것이었습니다.

마이센은 찻잔이나 항아리 같은 그릇뿐만 아니라, 인물이나 동물, 때로는 거대한 기념물까지 제작되었습니다. 이는 우리들이 상상하는 도예의 범주에서 크게 벗어난 것입니다. 그들은 도자기라는 소재를 가지고 지극히 고도의 예술을 실현시킨 것입니다. 그 갈고닦인 질적 수준은 그들이 원래 본보기로 삼았던 동양 도자기의 수준을 넘어선 것이라 생각됩니다.

그러나 저는 마이센이 대단하다고는 생각하면서도 어딘가 제 심금을 울리지는 못한다는 사실을 마주하고 말았습니다. 말로는 표현하기 어렵지만, 아마도 너무 고상하고 세련되어 마음속으로 파고들지 못하는 것이 아닐까 하는 것이지요.

탁 트인 무도회장에서 드레스와 턱시도 차림으로 춤을 추는 듯한 마이센과 비교하면 조선백자는 서민의 그릇입니다. 장식성도 없을뿐더러 그중에는 좀 뒤틀리거나 색이 고르지 못한 경우도 많습니다. 그러나 그렇기 때문에 오히려 보는 이의 마음을 편안하게 해줍니다. 예를 들면 다른 곳으로 한눈을 팔더라도 용서

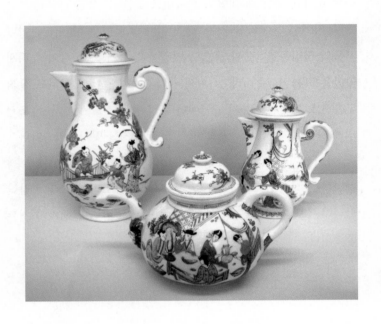

〈마이센 도자기〉

독일에서 제작하고 네덜란드에서 장식함,
18세기, 파리 장식미술관, 파리

해줄 듯한 대범한 너그러움이 있다고나 할까요.

이런 생각이 들자, 저는 야나기 무네요시가 말한 '비애의 미'라는 평가에 대한 제 대답의 실마리를 찾은 것 같았습니다.

독일에서 돌아와서 저는 몇 번이나 교토의 고려 미술관이나 서울의 국립중앙박물관 등으로 발걸음을 옮겨 그 생각이 틀리지 않았음을 확인했습니다. 마이센의 자기처럼 순백도 아니고 살짝 두툼한 느낌에 여기저기 균열이나 구멍 같은 것도 보이지만, 조선의 백자들은 '아이고 잘 왔소' 하는 얼굴로 저를 맞아주었습니다.

마이센처럼 작은 흠도 용서하지 않는 완벽함, 눈이 부시도록 찬란한 장식성도 결코 싫지 않습니다. 그 압도적인 기술에 감탄합니다. 그러나 역시 어딘가 빈 곳이 있는 듯한 조선백자가 저는 좋습니다.

/

결국 모든 것은 백白으로

/

도예에서는 이토록 장식성이 없는 흰색만을 즐기는 한국에서, 도예 외의 생활 영역에서는 화려하기 짝이 없는 다채로운 색깔을 사용한다는 것이 무척 흥미롭습니다.

예를 들면, 사찰 역시 그렇습니다. 야단스러운 원색의 빨강, 노랑, 파랑…. 대개의 경우, 이는 음양오행(붉은색은 불, 노란색은

땅, 푸른색은 나무에 해당한다) 사상을 따른 것입니다. 평소 차분한 일본 절의 분위기에 익숙하던 저는 한국의 절에서 적잖이 당황하곤 합니다.

옷차림을 비롯해 몸에 지니는 것들도 그렇습니다. 오늘날 한국인들은 일본인 이상으로 선명한 색을 사랑합니다. 그러니 이렇게 일상적으로는 화려한 색채를 즐기면서 유독 도자기는 흰색만을 고집하는 것이 제게는 아주 오랫동안 수수께끼였습니다.

덧붙여서 말하자면 일본에서는 사원 건축이건 일상적으로 사용하는 색상이건 비교적 차분한 편입니다. 반면 예술 표현은 선명한 편입니다. 회화에도 금색, 은색을 비롯하여 대담한 원색들을 많이 쓰지요. 그러니까 일본과 한국은 '색을 사용하는 방법'이라는 점에서 동전의 양면 같은 관계입니다. 왠지 좀 재미있지 않나요?

이리저리 생각하다 보니, 조금씩 그 이유를 알 듯도 싶었습니다. 한국의 경우에는 일상의 많은 순간들에 다채로운 색을 쓰고 있기에 도예에서 그 이상의 색을 추구할 필요가 없어진 것이 아닐까 하고 말입니다.

주위는 이미 화려한 색깔들로 범람하고 있습니다. 그러니 도자기는 흰색이 되었다고 할 수 있습니다. 더 이상 색을 추구할 필요가 없다는 궁극적인 표현으로서 백자가 사랑받게 된 것일지도 모르겠습니다. 이는 경조사 때 사용하는 색이라는 점과 어느 정도 관계가 있는 듯합니다.

한국에서는 경사(축하할 일) 때도, 조사(삼가는 일) 때도 흰옷을 입습니다. 이들에게 흰색은 기쁨이나 슬픔을 초월하여 모든 것이 끝까지 치달았을 때의 색으로서 존재하는 것이지요. 일본에서는 상중喪中에는 검은색만 입도록 정해져 있고 흰색은 피합니다. 그래도 결혼식 때의 신부 의상은 티끌 하나 없는 순백이며 사자死者를 보낼 때도 흰옷을 입힙니다. 역시 세속적인 요소가 배제된 상황에서 흰색을 사용하는 것은 공통적인 것 같습니다.

흰색은 앞에서도 말한 것처럼 무채색, 다시 말하면 색채가 없는 것입니다. 하지만 '공허vacant'와는 다르다고 생각합니다. 공허가 아니라 아마 그 반대 아닐까요. 속이 빈 것이 아니라 모든 색의 요소 혹은 모든 색의 가능성이 거기에 깃들어 있는 것입니다. 모든 색의 주장을 다한 그 끝에 흰색이 있습니다. 기쁨과 슬픔이 끝까지 간 그곳에서 흰옷을 입는 것은 이런 의미가 아닐까요.

회화에도 이와 관련된 것이 있습니다.

예를 들면 19세기 프랑스에서는 인상파가 등장한 이후로 어두운 아틀리에를 나와 야외의 햇빛 아래에서 붓을 드는 화가들이 늘기 시작했습니다. '더 많은 빛을, 더 많은 빛을'이라면서 빛을 추구하던 그들이 사용한 기법은, 그리는 대상의 색을 무수히 많은 순수한 색으로 분해하고 그 수많은 색을 모자이크처럼 점묘하여 캔버스를 가득 메우는 것입니다. 〈그랑드 자트 섬의 일요일 오후〉를 그린 조르주 쇠라(1859-1891) 같은 신인상파로 불린 그룹입니다.

〈그랑드 자트 섬의 일요일 오후〉

조르주 쇠라,
1884-1886년, 시카고 아트 인스티튜트, 시카고

신인상주의 회화는 아주 가까이에서 보면 야단스러울 정도로 극히 채도가 높은 색들로 꽉 채워져 있습니다. 그러나 떨어져서 바라보면 정반대입니다. 이 기법을 사용한 결과 캔버스 안은 점점 밝아지고 눈부신 하얀 빛이 넘쳐흐르는 세계가 되었습니다. 자연계에 존재하는 색을 극한까지 추구하면 한없이 흰색에 가까워집니다. 반짝이는 빛이 되는 것이지요. 마치 색채의 마법 같은 흥미로운 현상입니다.

/

광대무변의 뇌락

/

모든 색을 다 써서 그것이 극에 달했을 때 흰색이 된다. 이 신비를 한마디로 표현한다면 '광대무변廣大無邊'이라는 말이 가장 걸맞지 않을까 싶습니다.

광대무변이라는 말을 하면 떠오르는 영화가 하나 있습니다. 한국의 거장 임권택 감독이 만든 〈서편제〉입니다.

한국의 전통적인 무대예술 중에는 북장단에 맞춰 정담 같은 것을 노래로 들려주는 '판소리'가 있는데, 판소리를 하는 사람을 '광대'(광대는 순우리말이나 한자를 빌려 廣大라 적기도 한다—옮긴이)라고 합니다. 〈서편제〉에는 피가 섞이지 않은 아버지와 딸, 아들이 광대가 되기 위한 험난한 여행길에 나서는 모습이 그려져

있습니다. 판소리란 민간에 전해져 내려오는 서사적인 이야기를 절절하게 노래로 풀어내는 것으로, 일본의 고제瞽女(샤미센을 타거나 노래하며 동냥을 다니던 눈먼 여자를 뜻하는데 한곳에 머물지 않고 유랑하며 공연을 한다는 점에서 판소리 광대와 비슷하다—옮긴이)와 비슷한 민속예술입니다. 아버지는 딸에게 '모든 정념을 초월하여' 창을 할 것을 요구합니다. 딸은 산중 깊은 골짜기에 들어가 매일같이 목이 쉬도록 쉬지 않고 연습을 합니다.

여주인공인 오정해 씨는 음대생으로, 임권택 감독이 판소리 대회에서 처음 보고 발탁했다고 합니다. 이들도 무대에서 창을 할 때는 흰옷을 입습니다. 몸을 떨며 가슴이 터질 듯 창을 하는 그녀의 모습은 감동적이었습니다.

일반적으로 한국에서는 감정을 과장하여 표현하는 경향이 있어서 장례식 등에서도 일본인과 달리 '아이고'라고 울부짖듯이 슬픔을 표현합니다.

조국의 전통을 따르며 살던 제 어머니도 흰 저고리를 입고 여러 가지 의식을 행하다가 울거나 감정이 격해지는 일이 자주 있었습니다. 그럴 때면 평소의 어머니와는 다른 사람처럼 느껴져 조금 무섭기도 했습니다. 하지만 그러면서도 그 모습이 어딘가 '뇌락磊落'(마음이 너그러워 작은 일에 얽매이지 않고 의지나 기개가 씩씩하다는 뜻—옮긴이)하다고 느껴졌습니다. 이상한 표현이라 느끼실지도 모르겠지만 정말 '뇌락'이라는 말 외에는 표현할 길이 없었습니다. 그 독특한 느낌은 아직도 제 마음속에 강한 인상

으로 남아 있습니다.

그것도 역시 광대무변이라는 것이겠지요.

광대무변이라는 것은 기쁨도 슬픔도 경계 없이 서로 녹아들어 하나가 되는 세계, 사람의 마음이 그대로 펼쳐져 광활한 우주에 이어지면서 자신과 타인의 구별이 없어지는 세계가 아닐까요. 그런 경지로 우리를 이끄는 색깔이 흰색이겠지요.

한국에서는 경의慶意도 조의弔意도 흰색으로 드러냅니다. 흰색은 시원始原인 동시에 종말을 표현하고, 탄생인 동시에 죽음을 품고 있습니다. 이것이 광대무변한 백의 세계입니다. 제 생각이 틀리지 않는다면 흰색은 애수나 비극의 색일 리가 없습니다. 자비로운 동시에 어딘가 '뇌락'과도 통하는 색깔로 이해해야 할 것입니다.

/

공허가 아닌

/

10장에서 다시 다루겠지만, 조선백자를 각별히 사랑했던 사람 중에는 오스트리아 여성 도예가 루시 리(1902-1995)가 있습니다. 그녀는 조선의 흰 그릇을 사랑하여 영국의 도예가 버나드 리치(1887-1979)에게 선물 받은 커다란 백자 달항아리를 평생 소중히 간직했습니다.

그녀는 유대인이라는 이유로 험난한 인생길을 걸어야 했지만 두려워하지도 않고 격한 감정에 휘둘리지도 않으면서 그저 담담하게 자신의 운명을 받아들였습니다. 그 모습을 보면, 그녀 역시 기쁨과 슬픔의 경계 없이 한데 녹여낸 광대무변의 하얀 세계를 살아간 것은 아닐까 하는 느낌이 듭니다. 귀여운 자식처럼, 친구처럼 항상 옆에 두었던 흰 항아리에서 그녀가 민족의 비애를 느꼈으리라고는 생각되지 않습니다.

'하얀 도자기'는 있지만, '하얀 회화'는 없습니다. 하지만 여백의 표현이라는 의미에서 보면 일본에는 훌륭한 '하얀 회화'가 다소 존재합니다. 예를 들면 에도 중기의 하이쿠俳句 시인이며 화가였던 요사 부손(1716–1783)이 눈 내린 마을의 밤 풍경을 그린 〈야색루대도〉 같은 것도 어떤 의미에서는 하얀 회화의 범주에 들어갈지도 모르겠습니다.

하얀 회화의 으뜸을 꼽으라면 하세가와 도하쿠(1539–1610)의 〈송림도병풍〉이 그 자리에 어울리는 것 같습니다. 육첩 병풍 두 개가 쌍을 이루는 커다란 화폭에는 안개가 가득 끼어 있습니다. 그 사이로 군데군데 진하거나 연하게 소나무가 드러나 있습니다. 전체적으로 보면 흰 면적이 훨씬 많습니다. 병풍 전체가 안개의 습도와 밀도로 짙게 채워져 있어, 실로 광대무변의 세계라 할 만합니다. 이러한 표현은 서양 회화에서는 도저히 생각해낼 수 없겠지요. 여기서도 알 수 있듯이 흰색白은 결코 '공허'가 아닙니다.

여러 가지 요소가 비상한 밀도로 들어가 농축된 결과, 하얗게 발광發光하는 색깔인 것입니다. 모든 색이 빛으로 환원된 색인 것이지요. 그러니까 흰색을 비애나 허무의 색이라 여기는 것은 옳지 않습니다. 이런 생각에는 근대 특유의 니힐리즘적 가치관이 투영되어 있는 듯합니다.

흰색을 '비애의 아름다움'이라고 보는 고정관념에서 벗어나는 데는 제 어머니와의 추억이 크게 영향을 끼쳤을지도 모르겠습니다. 제가 좀 마마보이 같아 보이는 에피소드인데, 어릴 적에 새하얀 치마저고리를 입은 어머니가 예뻐 보여서 아주 기뻤던 적이 있습니다. 남자아이들이란 엄마가 예쁘면 좋은 것입니다. 단순히 기쁠 따름입니다. 어쩌면 제가 흰옷을 입은 여성을 좋아하는 것도 이런 이유 때문인지도 모르겠습니다.

모든 색깔이 극에 달한 색, 기쁨도 슬픔도 넘어선 색, 삶도 죽음도 초월한 색.

저는 가끔 세상일을 너무 비관적으로 보는 경향이 있지만 동시에 낙천적인 부분도 있습니다. 겁쟁이인 주제에 반대로 이상하게 뻔뻔하기도 합니다. 그래서 작용과 반작용처럼 겨우겨우 균형을 잡으며 살아올 수 있었던 것 같기도 합니다.

어머니와 마찬가지로 제 마음속 어딘가에서도 광대무변이자 뇌락인 흰색이 살아 숨 쉬고 있기 때문이겠지요. 이것이 제가 가진 감동할 수 있는 힘의 근원이기도 하며 또 받아들이는 힘의 근원이 되는지도 모르겠습니다.

〈송림도병풍〉

하세가와 도하쿠,
16세기, 도쿄 국립박물관, 도쿄

5장

/

불가해에
관하여

/

추상화를 향한 고집

/

우리들에게는 자기 자신 말고는 아무도 이해할 수 없는 환상이 나 꿈, 불안 같은 여러 종류의 설명하기 어려운 상념이 머릿속을 스쳐가는 일이 있습니다.

이러한 것들은 때로는 망상이 되어, 비록 그것이 한순간일지 라도 자신과 세계와의 관계를 찢어버리거나 격한 단절을 빚어내 기도 합니다. 도대체 어디에서 오는지 스스로도 알 길이 없는 상 념의 원인이 되기도 하고 때로는 '마음의 병'이라는 진단을 받게 되는 일조차 드물지 않습니다.

그럼에도 우리는 어떻게든 사회에 적응하여 제대로 된 '어른' 의 역할을 받아들이고 나름대로 안정된 지위와 생활을 유지하기 도 합니다.

하지만 불가해不可解라고밖에는 형용할 수 없는 어떤 것이 어느 날 갑자기 예고도 없이 찾아오고, 그 순간 주위 세계가 갑 자기 멀리 달아나거나 원근법이 거꾸로 바뀐 듯이 느껴지는, 꿈 이라고도 현실이라고도 할 수 없는 경험을 맛본 적이 있지는 않 은지요?

단순한 무의식의 상념으로 치부하기엔 너무나도 무정형이 며, 또 심상치 않으며 때로는 너무도 풍요로워서 통념으로는 도 저히 이해 불가능한 것 말입니다.

이렇게 보면 인간만큼 수수께끼에 싸인 것은 없으며 인간과 세계의 관계만큼이나 탐구할 가치가 있는 것은 없을지도 모르겠네요. 만약 이 관계를 철학이나 과학 같은 지성적인 영역에서가 아니라, 예술의 영역에서 근원을 탐구해 들어간다면 그 작품은 어떤 색, 어떤 형태, 어떤 조형으로 표현될까요? 제멋대로의 해석이지만 바로 이러한 현대적 탐구를 대표하는 미술 중 하나가 '추상화'라고 불리는 그림들입니다.

2년에 걸쳐 NHK의 〈일요미술관〉 사회를 보면서 알게 된 것인데 시청자들에게 가장 인기가 높았던 것은 모네 같은 인상파이고, 반대로 시청률이 극단적으로 낮았던 것은 '추상화'였습니다. 역시 '이해하기 어렵다'는 것이 그 이유겠지요. 하지만 제 속에는 언제나 '추상화'를 향한 동경이 있습니다. 이것은 제가 철들 무렵, 정체성 때문에 제 자신과 주변 환경 간의 괴리라는 문제를 끌어안고 여러 방향으로 고민해왔기 때문인 듯합니다.

'나'라는 자아와 세계의 예정 조화(세계의 조화는 신의 섭리에 의해 미리 정해져 있다는 라이프니츠의 설—옮긴이)의 해체, 이 둘 사이의 근원적인 괴리와 같은 현상은 인간의 '실존'이 강하게 의식되기 시작한 20세기 이후에 등장한 뿌리 깊은 병리일지도 모르겠습니다. 하지만 이 병리를 예술로 승화시킨 예술가들이 결코 병적인 것은 아닙니다. 오히려 그 작품을 그저 이해하기 힘든 것으로 보고 멀리하는 쪽이야말로 병리를 병리로서 인식하려 하지 않는 깊은 병을 앓고 있는지도 모르겠습니다.

그런 의미에서 제가 깊이 공감하는 예술가는 현대미술의 기수로서 1950년대에서 1960년대에 미국에서 활약한 마크 로스코(1903-1970)입니다.

돌이켜 보면 NHK 방송 일을 하면서 가장 신선한 감동을 받고 감화된 대상은 로스코였던 것 같습니다.

/

녹아내리는 자아

/

로스코는 제1차 세계대전 이전의 라트비아(당시는 러시아제국)에서 태어난 유대인으로, 열 살이 되던 해에 가족과 함께 미국으로 이주하여 스무 살 즈음부터 화가를 지망하게 되었습니다. 그때만 해도 초현실주의 풍의 작품을 많이 그리던 로스코는 제2차 세계대전이 끝난 후부터 극도로 추상화된 회화를 그리게 되었습니다. 결국 로스코는 색상만으로 구성된 모던함의 극치라고도 할 수 있는 작풍을 확립하여 열렬한 팬들을 가지게 되었습니다.

로스코의 작품 중에서 가장 눈에 띄는 것은 〈시그램 벽화〉로 불리는 일련의 작품 30점입니다.

원래는 뉴욕의 시그램 빌딩에 있는 고급 레스토랑 포시즌의 벽면을 장식하기 위해 제작된 것인데, 로스코 자신이 레스토랑의 분위기에 환멸을 느끼고 계약을 해지하게 됩니다. 그 가운데

9점은 런던의 테이트 갤러리에 기증되고 일본의 DIC 가와무라 기념미술관이 7점을 사는 등, 각각 다른 곳에 나뉘어 소장되었습니다. 그중 15점이 2008년부터 2009년까지 로스코 국제순회전이라는 기회를 통해 한곳에 모였는데, 일본에서는 2009년 2월부터 6월까지 DIC 가와무라 기념미술관에서 전람회를 개최했습니다.

방송에서 이 전람회에 맞춰 로스코를 다루기로 한 덕분에 저는 그의 작품을 직접 볼 수 있었습니다. 그것은 지극히 행복한 순간이었습니다. 무어라 말로 형용할 수 없는 경험 속에서 저는 스스로가 녹아버리는 게 아닌가 싶은 감각에 휩싸였습니다.

로스코의 〈시그램 벽화〉는 작품 하나가 각각 사방 2~3미터, 가끔은 4미터가 넘는 거대한 캔버스에, 거의 빨강과 검정 두 가지 색만을 사용해서 그린 몹시 심플한 회화입니다. 형태나 문양처럼 보이는 것이라고는, 가장자리를 둘러싼 창틀 같은 것과 막대기 같은 것이 한두 개 있는 정도. 그러나 극한까지 미니멀리즘을 밀고 나간 색과 형태 속에 말로는 설명할 수 없는 로스코 특유의 세계가 드러나 있습니다.

회화 기법에 관해서는 문외한이라 정확히는 모르겠지만, 아마도 물감을 섞고 또 반복해서 덧칠하는 그만의 독자적인 방식이 있는 것 같습니다.

예를 들면 빨간 부분도 한 가지 색으로 이루어진 게 아니라 피처럼 붉은 부분이 있는가 하면 어두운 갈색도 있고 또 다홍색

〈시그램 벽화 무제(635)〉

마크 로스코,
1958년, DIC 가와무라 기념미술관, 지바 현 사쿠라 시

에 가까운 밝은 빨강도 있습니다. 검은 부분도 깊은 보라색 같은 검정이 있는가 하면 짙은 갈색에 가까운 검정이 있고, 구름처럼 그러데이션이 되어 떠다니는 듯한 검정도 있습니다. 그것들이 이루는 무어라 종잡을 수 없는 색의 바다가 보는 각도나 캔버스와의 거리에 따라 실로 다양하고 헤아릴 수 없게 모습을 바꾸면서 보는 이의 눈으로 닥쳐오는 것입니다.

다른 작가의 작품들과 함께 전시되는 것을 좋아하지 않았던 로스코의 뜻을 존중하여 15점의 거대한 회화는 넓은 홀에 로스코만의 세계로 전시되어 있었습니다. 저는 '로스코 룸'을 일반 관람객들이 들어올 수 없는 밤 시간대에 혼자서 마음껏 감상할 수 있었습니다. 정말로 행복한 시간이었지요.

평소라면 상상할 수 없는 사치스러운 환경에서 마음 내키는 대로 로스코의 그림을 차분하게 마주할 수 있었기 때문일까요. 저는 스스로가 녹아내리는 듯한 느낌을 받았습니다.

자아가 사라져간다. 그렇게 생각하면 보통은 당황하거나 불안해져야겠지요. 하지만 오히려 마음이 편해졌습니다. 소위 망아忘我의 경지에 들어간 것입니다. 사람은 누구든 자기 자신에 대해 의지와 사고가 뭉친 어떤 딱딱한 덩어리塊 같은 이미지를 가지고 있으리라 생각합니다. 그런데 그 덩어리가 녹기 시작한 겁니다.

형태를 잃은 의식 속에서 저는 어린 시절로 돌아가 큰소리를 지르며 고향 구마모토의 논밭을 뛰어다녔고, 저녁밥이 다 됐다

며 부르는 어머니의 목소리를 들었습니다. 스스로가 녹아내리는 조용한 용융溶融 상태가 되어 마음은 흔들리면서도, 제 자신의 원형 같은 것이 모습을 드러내는 순간을 넋을 잃고 멍하니 바라보았습니다. 뭐라 할 수 없는 평안함을 느꼈습니다. 참선에 성공하면 나와 내가 아닌 것 사이의 경계가 없어진다고들 하는데 그와 비슷한 상태였을지도 모르겠습니다.

/

피어오르는 기억

/

이런 일은 일상생활에서는 쉽게 일어나지 않으니, 제겐 아주 놀라운 체험이었습니다. 그러다 이전에 있었던 비슷한 경험이 생각났습니다. 예전에 독일에서 파울 클레(1879-1940)의 그림을 보았을 때의 일입니다.

클레의 화풍은 세련되고 모던하며 지성과 함께 일말의 유머를 가지고 있다는 특징 때문에 일부 사람들에게 열광적인 지지를 받고 있습니다. '색채의 마술사'라고도 불리는 만큼, 색상이 매우 인상적인 추상 화가입니다.

클레는 스위스 사람이지만 20대에 독일로 건너갑니다. 그는 그림을 그리는 것뿐만 아니라 예술 이론에도 재능을 발휘하여, 바실리 칸딘스키(1866-1944)나 프란츠 마르크(1880-1916), 아

우구스트 마케(1887-1914) 등과 교류하면서 '청기사Der Blaue Reiter'라는 그룹에서 활약했습니다. 1920년부터는 바우하우스 Bauhaus의 기백 넘치는 교수로 1931년까지 교편을 잡았습니다. 이지적이고 청렴하며 강직한 인물이었다고 합니다.

그러나 나치 정권이 대두하자 유대인이라는 의심을 받고 퇴폐 예술이라며 탄압을 받습니다. 이에 생명의 위협을 느끼고 고향인 스위스로 도망칠 수밖에 없게 됩니다.

이런 그에게 더한 불행이 덮쳐옵니다. 피부경화증이라는 난치병에 걸린 그는 붓을 원하는 대로 움직일 수 없게 되었습니다. 사용하던 물감의 독성 때문이었으리라 전해지고 있습니다만, 그는 그 고통과 싸우면서 상상하기 어려울 정도로 많은 그림을 그려냈습니다.

당시 제가 본 것은 〈추억의 양탄자〉라는 작품이었습니다. 칙칙한 황토색 바탕에 살짝 긁힌 듯한 터치로 빨강, 보라, 녹색의 원, 삼각형, 십자, 격자 등의 기하학적인 도형이 흩어져 있습니다. 가로로 기다란 그림이지만 90도 회전시키면 사람인 듯 굴뚝이 있는 건물인 듯한 형상들이 떠오릅니다.

구체적으로 무엇을 표현한 그림은 아닙니다. 그러나 이 작품을 접한 저는 알 수 없는 감명을 받았습니다. 그림을 보고 있자니 제 안에 존재하지만 스스로 의식하지 못하고 있던 것들이 떠올랐기 때문입니다.

이것은 제 기억인 듯도 했고 또 그렇지 않은 듯도 했습니다.

〈추억의 양탄자〉

파울 클레,
1914년, 파울 클레 미술관, 베른

군이 이야기한다면 제 기억과 타인의 기억을 섞은 다음에 뚝뚝 떼어내서 재구성한 것이라고나 할까요.

정말이지 〈추억의 양탄자〉라는 제목 그대로였습니다. 여러 기억들을 짜고 엮어서 만든 양탄자, 태피스트리. 현재의 나와 과거의 나, 내가 만났던 사람들이 멀리에, 또 가까이에 있는 듯, 순서가 뒤바뀐 듯, 늘어나거나 줄어들어버린 듯, 마치 불가사의 한 무늬와 감촉으로 엮은 시간의 직물처럼 여겨졌습니다.

그림이란 보통 화가가 캔버스 위에 먼저 무언가를 그리고, 우리들은 그려진 것을 보고 무언가를 읽어냅니다. 그러나 클레의 그림은 그렇지 않았습니다. 관객이 그림을 보아야 비로소 무언가가 그림 속에서 모습을 드러내는 것입니다. 작품이 무언가를 보여주는 것이 아니라 제 안에 있는 무언가가 그림 속에 나타납니다. 클레는 예술이란 보이지 않는 것을 볼 수 있게 하는 것이라고 주장했는데, 제가 받은 느낌 또한 바로 그랬습니다.

뒤러의 초상화를 대면했을 때도 제가 그를 보고 있는 것이 아니라 그가 저를 바라보는 듯한 느낌을 받았는데, 어떤 의미로는 그와 비슷한 반전 작용입니다. 회화라는 것은 이토록 신비로운 경험을 맛보게 합니다. 제가 클레의 그림에서 배운 것은 '불가해'한 것의 매력이었던 것 같습니다.

하지만 클레의 그림을 보았을 때는 로스코의 작품을 보았을 때처럼 제 자신이 녹아내리는 듯한 느낌은 받지 못했습니다. 아주 비슷한 경험이긴 했으나 그렇게 되기 한발 직전이었다고 할

까요. 달리 말하자면 제가 로스코를 보고 느낀 것은 클레의 그림에서 받은 느낌을 더욱 극한까지 밀어붙인 듯한 감각이었지요.

/

불가해한 세계를 그리다

/

저는 추상화를 통해 쉽게 얻을 수 없는 체험을 했습니다. 하지만 추상화는 인기가 없습니다. 왜 그런 걸까요?

그 이유 가운데 하나는 제가 앞에서도 이야기한 것처럼 '이해하기 힘들다'는 것 때문이겠지요. 하지만 저는 여기에 '화가는 어째서 추상화를 지향하는가'라는 질문에 관한 만족할 만한 설명이 아직 없었기 때문이라는 이유도 보태고 싶습니다. 저 역시 얼마 전까지는 잘 설명할 수 없었지만, 클레와 로스코의 작품을 경험한 후로 생각이 어느 정도 정리되었습니다.

애초에 그림이라는 것은, 본래 '이러한 것을 그리고 싶다'는 명확한 생각이 먼저 있고 그 후에 그리기 시작하는 것입니다. 이런 경우엔 말할 필요도 없이 어떤 구체적인 사물을 통해 표현하는 것이 기본입니다. 인물이든 정물이든 풍경이든 상관없습니다. 중요한 점은 구체적인 것을 그린다는 것, 바로 그 지점이 회화의 원점입니다. 왜냐하면 회화는 추상적인 개념으로부터 구체적인 것을 연역하는 철학과는 본질적으로 다르기 때문입니다.

그러나 언제인가부터 이 원칙이 무너졌습니다. 구체적으로 말하자면 20세기 이후, 제1차 세계대전 즈음부터입니다. 그리는 대상도, 대상을 드러내는 표현도, 그것들을 단단하게 묶어주던 틀을 잃은 듯 조금씩 무너지더니 추상화가 등장하게 되었습니다.

그렇다면 추상화는 어찌하여 등장한 걸까요?

그 이유는 확실히 알려져 있습니다. 구체적으로 무언가를 그려서 표현하는 방법으로는 말하고 싶은 것을 더 이상 말할 수 없게 되었기 때문입니다. 먼저 표현하고 싶은 대상을 알 수 없게 되었고, 그것을 어떻게 표현할 것인지에 관한 방법도 알 수 없게 된 것이지요. 그 배경에는 개인의 이해를 넘어서는 과학 기술의 발달과 지식의 정보화, 세분화 그리고 불합리한 인종차별이나 전쟁에 의한 대량 살육 같은 여러 요인이 있다고 생각됩니다.

추상화의 등장은 시대의 큰 흐름 안에서 보더라도, 화가의 개인사를 보더라도 그렇다고 할 수 있습니다. 예를 들어 화가가 그림을 그릴 때 추상화에서 시작하여 점차 정물화로 옮겨간다는 것은 있을 수 없는 일입니다. 클레나 로스코도 초기에는 제법 구상적인 표현을 했으나 다양한 시행착오를 거친 끝에 추상 표현으로 향하게 된 것이지요.

클레는 〈추억의 양탄자〉를 제1차 세계대전이 발발한 1914년에 그렸습니다. 그는 전쟁에 종군하여 심신이 망가졌고, 소중한 동료 마르크와 마케를 잃었습니다. 그리는 대상을 각기 다른 색

과 선으로 하나하나 해체하여 재구성한 듯한 클레의 표현에는 그의 마음에 설명이 불가능할 정도로 큰 상처를 입힌 전쟁 체험이 깊이 관여되어 있습니다.

클레는 많은 글을 남겼는데 당시의 일기를 보면 이런 구절이 있습니다.

> 잔해로 변해버린 자신을 버리고 새로운 자신을 구축하기 위하여 나는 비상하지 않으면 안 되었다. 그래서 나는 날아올랐던 것이다. 저 붕괴하는 세상을 아직도 내 정신이 유희하고 있다면, 그것은 다름이 아니라 누구에게라도 회고라는 것이 있듯이 단순히 추억 속을 방황할 뿐인 것이다.
>
> 이리하여 나는 '추억으로 가득 차 있으나 그 추억은 나에게 추상적'인 것이다.
>
> — 파울 클레 『파울 클레의 일기, 1898-1918』

힘든 기억으로부터 달아나기 위한 비상, 그리고 추상적인 추억으로 가득한 자신. 이것이야말로 〈추억의 양탄자〉를 설명하기 위한 말이 아닐까요.

한편 로스코 역시 제2차 세계대전 이후, 그 표현이 단숨에 추상적으로 바뀌었습니다. 로스코 또한 클레와 비슷한 일을 겪었다고 할 수 있습니다. 그는 미국에 있었기 때문에 유럽의 유대인이 받은 것과 같은 박해를 겪지는 않았습니다. 하지만 물밀 듯

이 밀려드는 전쟁의 불온한 공기는 로스코의 마음에 강박관념을 가져다주었을 것이며, 분명 그는 시대에 대한 떨쳐버리기 힘든 불신감과 부조리한 감정을 품게 되었을 터입니다.

그러니까 저는 표현하고자 하는 것이 너무나 복잡하고 불가해해서 구체적인 무언가로 나타낼 수 없을 때 사람은 추상화로 나아가게 된다고 생각합니다.

스스로의 이야기를 만들 수 없다

원래 사람은 '나'를 '나'이게 하는 정체성identity, 즉 자기만의 이야기narrative를 가짐으로써 삶의 근거를 얻습니다.

그 '이야기'에는 영웅 이야기 같은 것이 있는가 하면 경우에 따라서는 비극적인 것도 있습니다. 십인십색이라 할 정도로 참으로 다양합니다만, 그게 무엇이든 그 이야기가 100퍼센트 그 사람의 오리지널 스토리인 경우는 거의 없습니다. 많건 적건 간에 대체로 과거에 있던 어떤 다른 이야기에 덧쓰여 형성됩니다. 달리 표현하면 바로 이것이 자신과 세계 간의 연결이라는 것이지요. 이 예정 조화적인 관계성에 의해 우리들은 자신에게 일어난 일을 이해할 수 있었습니다.

그러나 근현대에는 자신의 이야기와 과거의 이야기가 잘 연

결되지 않는 경우가 많아졌습니다. 자신과 세계의 이음매가 어긋나면서 인과관계의 실이 끊겨버린 것이지요. 그렇게 세상은 단편화되었습니다. 자신의 정체성을 확실하게 가지지 못하게 되었고 자기가 존재하는 의미도 모르게 되었으며 자기 신상에 일어나는 일의 의미도 이해할 수 없게 되었습니다. 자신과 세계가 어떻게 연결되어 있는지 이해할 수 없게 되어버린 오늘날, 사람들은 살아가기 힘들어졌습니다.

예를 들어 전쟁으로 가족을 잃은 사람이나 포로수용소로 끌려간 사람을 생각해봅시다. 자신이 왜 이렇게 가혹한 일을 당하게 되었는지 이해할 수 없을 겁니다. 그러니까 이것은 자기 신상에 일어난 일을 설명할 수 있는 이야기를 만들지 못한다는 것입니다. 그렇게까지 옛날로 거슬러 올라가지 않더라도 오늘날 우리 주위에는 부조리가 흘러넘치고 있습니다.

어느 날 갑자기 다니던 회사가 도산하거나, 어느 날 갑자기 주식이 폭락하여 전 재산을 잃거나 혹은 어느 날 갑자기 이유 없는 범죄로 인해 가족을 잃거나…. 이런 것에도 사실 이유는 있겠지만, 오늘날 그 '이유'는 마치 자연현상이라도 되는 양 개인의 손이 닿지 않는 어딘가로 멀어져버리고 말았습니다.

인간이란 그 이유만 안다면 제법 힘든 일도 견딜 수 있지만 그 이유를 모르고는 견디기 힘들다고들 합니다. 그러니까 도무지 의미를 알 수 없는 타격을 입은 사람은 허탈한 상태에 빠지고 마는 것이지요. 자신의 이야기를 만들 수 없는 괴로움이라는 것

은 이런 것입니다. 그래서 오늘날 많은 사람들이 고뇌에 빠지거나 정신적인 병을 앓는 것 같습니다.

클레나 로스코는 이처럼 자신과 세계를 쉽고 간단하게 연결해주지 못하는 시대의 도래를 가장 빨리 깨달은 화가들입니다.

이들은 결코 표상할 수 없는 것을 표상해낼 방법을 탐구한 끝에 결국 그러한 표현에 도달한 것이라고 생각합니다. 클레는 단편화된 기억을 모자이크처럼 엮었고, 로스코는 모든 이야기를 용융시켜서 자기 자신도 타자도 존재하지 않는, 모든 것이 한데 섞인 듯한 세계를 그렸습니다. 이들은 불가해라는 말로밖에는 형용할 수 없는 그 무언가를 어떻게든 표현해냄으로써, 새로운 시대의 이야기라고도 할 수 있는 것을 말하기 시작한 것이라고나 할까요. 아마도 그것 외에 다른 방법은 없었던 것입니다.

/

추상과 종교

/

그 결과 뜻밖에도 이들의 작업은 어떤 의미로는 한없이 종교에 가까운 어떤 것이 아니었을까 생각합니다.

의미를 부여해주는 세계와의 연결이 끊어져 기댈 곳 없이 뿔뿔이 흩어진 점과 같은 존재가 되어버린 개인이, 그럼에도 불구하고 세계와의 연결을 탐색하려고 하던 때 이들의 작품이 아주

작은 실마리가 되었기 때문입니다. 실로 종교적이라고 할 만하지 않습니까?

그리고 또 우리들이 이들의 그림을 볼 때 받는 감동이란, 형태도 없고 말로 된 것도 아닌 어떤 것에 자신을 의탁하고 그것을 믿는 행위에 의해 환기되는 감동입니다. 이 또한 종교적 체험에 한없이 가깝지 않을까요?

'캔버스에 그려진 무엇이라 할 수 없는 어떤 것을 믿고 거기에 스스로를 내맡겼을 때, 그 행위로 인해 자기 안에서는 자신의 원형 같은 것이 나타난다. 이윽고 마음이 채워지고 때로는 마치 갓난아기 때로 돌아간 듯 평온해진다.' 클레나 로스코의 그림은 우리들을 이러한 경지로 이끄는 문이라고 할 수 있습니다.

저는 그림 앞에서 스스로가 끝도 없이 녹아내리는 느낌에 사로잡혀서 어떤 우주론 같은 것을 감지했으며 더 나아가 고요한 음악성까지 느낄 수 있었습니다. 클레의 그림과 마주했을 때도 그랬지만, 로스코의 경우에 더욱 현저했습니다. 제 독단이고 편견이겠지만, 마치 바흐의 음악이 흘러나오는 듯했습니다. 기도하는 공간 안으로 우주의 신비와 질서 그리고 장엄이 깃든 바흐의 음악이 울려 퍼지는 듯한 느낌이 들었습니다.

감동이라는 마지막 카드

저는 지금 한쪽 벽면이 빨강과 검정으로 이루어진 그림으로 가득 차 있던 로스코의 공간을 회상하면서, 새삼스럽게 다시 생각해봅니다.

모든 것이 단편화된 오늘날, 우리들은 모두 제 몸을 지키기 위해 갑옷을 두르고 방어 태세를 취합니다. 세계의 단편화는 더욱 심해지고, 그럴수록 사람들은 갑옷의 끈을 조이고 더욱 방어를 단단히 합니다. 이래서는 출구가 없는 미로 속으로 깊숙이 빠져들 뿐입니다. 이런 갑옷으로부터 우리들이 해방되려면 제가 로스코의 그림 앞에서 받았던 그 감동 같은 것이 바로 열쇠가 되지 않을까 싶습니다.

제 자신을 한없이 녹아내리게 만들었던 형언할 수 없는 감동. 그것이야말로 미로 속에서 방향감각을 잃은 인간에게 마지막 남은 비장의 카드가 될 수 있지 않을까요? 지금 이 세계의 미로에서 탈출할 수 있는 출구 중 하나가 아닐까, 혹은 이 미로와도 같은 세계와 더불어 살아나가기 위해서 가장 필요한 것이지 않을까, 하는 예감이 듭니다.

왜냐하면 제 아무리 뛰어난 성능의 컴퓨터라 하더라도, 매우 정밀한 로봇이라 하더라도 감동만큼은 절대로 불가능하기 때문입니다. 감동으로 마음이 눈 녹듯 녹아내리고 해방되는 경험만

은 컴퓨터나 로봇으로는 만들어낼 수 없습니다.

클레와 로스코는 20세기라는 불가해한 시대의 시작을 살며 그 알 수 없는 것들과 싸워왔습니다. 그러나 그들의 시도는 미완으로 끝났습니다. 그들 역시 결국에는 행복 같은 것은 얻지 못한 채 삶을 마쳤으리라 생각됩니다. 클레는 병에 걸려 중도에 힘이 다해버렸고, 로스코는 내면의 고독과의 갈등을 견뎌내지 못한 채 스스로 목숨을 끊었습니다.

그럼에도 불구하고 그들이 열고자 했던 길은 지금 우리들의 삶에 어떤 가능성과 방향성을 보여주고 있다고 생각합니다.

빨강과 검정의 우주를 지나, 자신의 원초原初 공간에 녹아들어갈 때 보이던 안도와도 같고 빛과도 같던 어떤 것. 여기에서도 1장에서 언급한 벤야민의 말이 후렴처럼 들려오는 듯합니다. "가장 어렴풋한 빛에야말로 모든 희망이 의거하고 있으며, 가장 풍요로운 희망조차도 희미한 빛에서만 나올 수 있다."

6장

죽음과
재생

죽음의 잔해

갑작스럽게 덮쳐오는 커다란 쓰나미나 발밑이 꺼지는 듯한 대지진. 천재지변이 가져오는 죽음과 공포야말로 우리 인간들이 얼마나 작은 존재인지를 알려줍니다. 거기에 기아와 빈곤, 가족을 잃은 상실감, 끝이 보이지 않는 생활고가 겹치면 생물로서의 인간이 가진 생존 본능마저 갈기갈기 찢겨나가고 우리들은 영혼 없는 껍데기로만 남게 될지도 모릅니다.

더욱이 전란과 살육, 불신과 시기가 퍼져나가, 자연도 사회도 이제는 어떻게 손을 댈 수 없는 혼란과 야만 가운데로 내던져진다면 과연 우리들은 어떻게 될까요? 혹은 원자력 발전소 사고처럼 완만하게, 하지만 착실히 전진해가는 방사능 오염이 계속된다면 우리들은 불치병에 걸린 듯 시시각각 다가오는 죽음의 이미지에 사로잡힌 채로 소리 없는 절망을 견뎌내며 고통스럽게 살아가야 할지도 모릅니다.

이렇게 보면 어떤 걱정이나 염려도 없이 태평스레 살아 있는 모든 생명을 구가하는 생명 예찬은 어딘가 먼 옛날 동화처럼 여겨집니다. 일단 커다란 재해나 사고 혹은 과잉 살육이 동반되는 전쟁, 우리 삶의 밑바닥이 꺼지는 듯한 공황, 이러한 사건들이 일어나면 '우리들의 생활과 의식을 심각하게 분열시키는 결과를 가져온 한계선 이전'(토마스 만 『마의 산』)으로 돌아가기란 불가능

합니다. '한계선 이전'에 일어난 일이 마치 옛날이야기처럼 들리는 것은 그래서가 아닐까요?

그런 의미에서 우리들은 이제 3월 11일 이전, 언제라도 손을 뻗으면 닿을 것 같던 '어제의 세계'로는 돌아갈 수 없을지도 모르겠습니다.

제가 이런 느낌을 가지게 된 것은, 후쿠시마에서 온몸을 전율케 하는 '죽음의 잔해'를 직접 마주한 동시에 원전 사고로 인한 묵시록적 세계의 한 부분을 엿보았기 때문입니다.

저는 후쿠시마의 한 피해 지역 바다 근처에 차를 세웠습니다. 차에서 내리자 강렬한 바다 냄새가 코를 찌르고 습기를 머금은 흙내음과 생생한 사취死臭가 제 감각기관을 타고 왈칵 밀려들었습니다. 눈에 들어오는 것은 건축자재, 콘크리트 파편, 가구, 일용 잡화 같은 사람들의 일상이 숨 쉬고 있는 듯한 물건들의 잔해였습니다. 배를 드러내고 죽은 큰 물고기 떼처럼 뒤집어진 차들, 거기에 떠내려온 큰 소나무가 혈관 같은 뿌리를 드러낸 채 수면 위를 가로지르고 있었습니다.

저는 한순간 바닷속으로 가라앉은 그 소리 없는 죽음의 광경을 보고 있는 듯한 착각에 빠졌습니다. 그저 죽음만이 그 승리를 뽐내는 듯 고요한 여운에 잠긴 그런 광경이었습니다.

'이건 언젠가 SF 영화에서 본 세계일 뿐, 현실일 리 없어.' 저는 몇 번이고 그렇게 되뇌었지만 눈앞에 벌어진 참상은 아무리 부정하려 해도 부정할 수 없는 현실이었습니다. 받아들일 수 없

는, 하지만 받아들이지 않으면 안 된다는 딜레마가 제 마음을 무겁게 짓눌렀습니다.

이렇게 번민하는 동안 플래시백처럼 제 머릿속 한 켠을 스치는 그림이 있었습니다. 16세기 네덜란드(지금의 네덜란드와 벨기에 일대)에서 태어난 피터르 브뤼헐(1525-1569)의 〈죽음의 승리〉입니다.

/

메멘토 모리

/

브뤼헐은 〈아이들의 놀이〉나 〈게으름뱅이 천국〉〈농가의 혼례〉 등 농민들의 삶을 리얼하게 그린 사람으로 '농민 화가'라고도 불립니다. 그러나 브뤼헐은 밀레 같은 농민 화가는 아닙니다. 브뤼헐의 작품에는 독특한 유머와 함께 시대를 꿰뚫어 보는 시니컬한 비평 정신이 숨 쉬고 있기 때문입니다.

화풍에도 특유의 맛이 있습니다. 그림 전체가 돋보기로 들여다보며 그린 듯한 치밀한 세부 묘사로 뒤덮여 있는 것이지요. 화면 가득 작은 이야기들이 빼곡히 그려져 있기 때문에 브뤼헐의 그림에는 화가의 자아가 투영된 중심이라 할 만한 것이 없습니다.

〈죽음의 승리〉는 독특한 세계관이 표현된 그림으로, 가로세

로 각각 1.6미터, 1미터 크기에 화폭 가득히 '죽음의 군세軍勢'에 유린당하는 민중의 모습이 그려져 있습니다. 창에 찔리고 채찍에 맞고 교수대에 매달린 무참한 시체가 산처럼 쌓여 있습니다. 그 모습이 피해 지역의 상황과 너무나 닮았기에 몸이 떨릴 지경이었습니다.

그림 속에서는 모아놓은 재산을 빼앗기고, 단란하던 식탁이 어지럽혀지고, 조상의 무덤이 파헤쳐져 있습니다. 인간이 필사적으로 무언가를 쌓아 올리고 지키려 해도 결국에 그것은 의미 없는 노력일 뿐이며, 허무함만이 남을 뿐이라고 냉정하게 말하는 것 같습니다.

그렇다면 브뤼헐은 도대체 왜 어찌해볼 도리가 없어 보이는 장면을 그림으로 그렸던 것일까요. 그건 당시 유럽에서 실제로 이런 일이 일어나고 있었기 때문입니다.

이질, 페스트, 콜레라, 종교 전쟁에 의한 가혹한 살육.

너무나도 비참한 상황이 당연한 듯이 널리 퍼져 있어 아무리 발버둥을 쳐도 최종적으로 승리하는 것은 '죽음'이라며 다소의 빈정거림을 집어넣어 그린 것일지도 모르겠습니다. 죽음이 삶 가까이에 이웃하던 브뤼헐의 시대에는 인간의 무력함을 실감케 하는 일들이 현대에 비할 수 없을 만큼 많았을 것입니다.

우리들은 과학 발전과 사회적 풍요로움 속에서 죽음을 기피하며 그저 욕망만을 추구하고 생명을 누리는 것에 익숙해 있었습니다. 그러나 3월 11일 대지진은 죽음이 삶과 얼마나 가까운

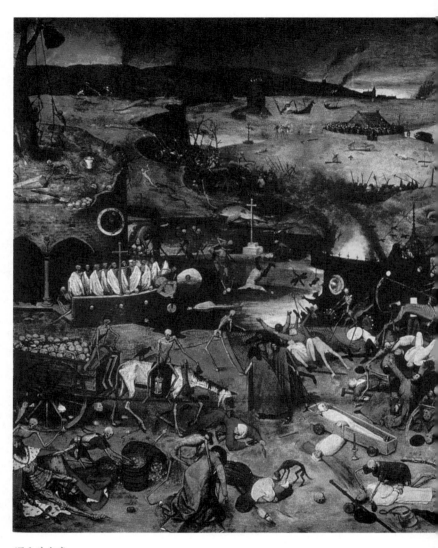

〈죽음의 승리〉

피터르 브뤼헐,
1562–1564년, 프라도 미술관, 마드리드

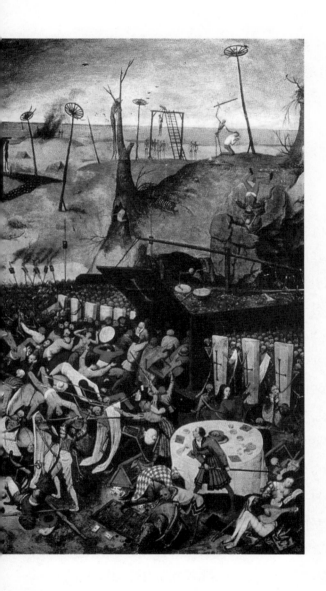

곳에 있는지를 다시 한 번 일깨워주었습니다. '죽음을 기억하라 memento mori'라는 경구는 결코 과거의 일이 아니었던 것이지요.

/

원전 사고의 '묵시록'

/

'죽음의 잔해'가 보여준 광경이 〈죽음의 승리〉와 겹쳐 보인다면, 원전 사고는 브뤼헐의 대표작 〈바벨탑〉을 떠올리게 합니다.

대형 선박이 정박한 항구 바로 옆에 무언가를 넣어둔 그릇처럼 우뚝 솟은 탑. 심지어 그 꼭대기와 벽면이 무너지기 시작한 듯 보이는 거대한 건조물은, 지진 이후 수소 폭발과 방사능 유출을 일으키고 전 일본을 패닉으로 몰고 간 후쿠시마 제1원자력발전소와 마치 쌍둥이 같습니다.

기묘하게도 같은 작가가 그린 두 장의 그림이 피해 지역의 광경과 너무나도 잘 맞아 들어가다니 정말 섬뜩할 지경이었습니다.

바벨탑은 『구약성서』에 나오는 전설의 탑입니다. 대홍수 이후 노아의 자손인 니므롯이 세력을 과시하기 위해 당시의 기술을 총동원하여 하늘까지 닿는 탑을 쌓기 시작합니다. 이를 알게 된 신은 인간의 오만함에 노하여 사람들의 언어를 뒤섞어 그 일을 방해합니다. 의사소통이 안 되는 상황에서 공사는 진행되지 못하고 탑은 건설 도중에 방치됩니다.

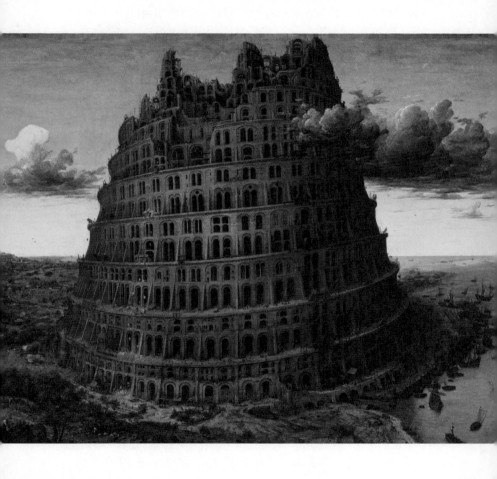

〈바벨탑〉

피터르 브뤼헐,
1563년, 보이만스 반 뵈닝겐 미술관, 로테르담

브뤼헐이 이 신화를 그림으로 재현한 것은 당시 사람들이 살아가는 방식에 경종을 울리기 위해서가 아닐까 합니다.

당시 유럽에서는 인간중심주의와 과학기술 시대의 막이 열리면서 사람들은 인지人智에 의한 가능성을 탐욕적으로 추구하기 시작했습니다. 브뤼헐은 그런 시대의 동향을 읽고 〈바벨탑〉을 그리기로 마음먹은 것은 아닐까요? 혹은 자신들의 뛰어난 지혜를 과신한다면 결국엔 끔찍한 일을 당하게 될 거라는 의미도 담았을지 모르겠네요. 그 때문일까요, 이 탑은 인지의 결정結晶이라 하기에는 너무 우울한 색을 띠고 있습니다.

이 그림은 돋보기로 들여다본 듯한, 상상을 초월하는 치밀한 세부 묘사로 이루어져 있습니다. 탑 속에 개미처럼 복작거리는 사람들이 말이 통하지 않아 서로 의사소통을 못한 채 파멸하게 된다는 결말은 오늘날의 상황에 빗대어 본다고 하더라도 가히 장대한 아이러니가 아닐 수 없습니다.

그런 브뤼헐로부터 500년 뒤, '레벨 7'(국제원자력기구에 의한 원전 사고 등급 중 최고 위험 단계—옮긴이)의 참사를 일으킨 원전이야말로 바로 현대의 바벨탑이자 과학과 기술에 대한 과신과 교만이 낳은 슬픈 사례이기도 합니다.

원전 사고를 통해 뼈저리게 느낀 점은 문명에 푹 잠겨 있던 인간은 결국 두려워하는 마음을 잃은 것이 아닌가 하는 것이었습니다. 공포심이 없어지면 사람은 본디 가지고 있던 생물로서의 예민함을 잃어버립니다. 쾌적함과 편리함을 추구하는 가운

데, 인간은 근거 없는 안전 신화 같은 것을 만들어냈지만, 결국 그 때문에 몇십 만, 몇백 만이 넘는 소중한 목숨을 위험에 노출시키는 아주 커다란 실패를 범하고 말았습니다. 브뤼헐은 16세기 사람들뿐만 아니라 현대의 우리들에게도 경종을 울리는 '묵시록'적인 그림을 그린 것입니다.

중심이 어디인지 분명하지 않은 브뤼헐의 그림은 근대 이후의 회화에 익숙해진 눈으로 보면 매우 신선해 보입니다. 평소 우리들은 자신을 중심으로 하는 주관적인 위치에서 세계를 그리는 것에 익숙합니다. 그러한 세계를 보는 방식의 전형이, 회화의 원근법perspective입니다. 이 기법은 근세 이후 자기중심주의와 더불어 점차 지배적인 경향이 되어갑니다.

그러나 브뤼헐은 이러한 경향과는 반대로 자신이 선 자리가 없는 그림을 그렸습니다. 이러한 의미에서 그는 중세의 잔재를 강하게 고수한 사람이었을지도 모르겠습니다. 왜냐하면 근세 이전에 세계의 중심은 신밖에 없었기 때문입니다. 하지만 브뤼헐은 중세에 동경을 품은 고루한 화가는 아니었다고 합니다. 그는 인간과 자연과 세계의 장래에 대해 보편적인 통찰력을 가진 지적인 화가였던 것은 아닐까요.

그런데 흥미로운 것은 브뤼헐이 스케치를 할 때, 자기 가랑이 사이로 보이는 풍경을 그렸다는 점인데요. 죽을 때도 '물구나무'를 선 채 스케치를 하던 중이었다고 합니다. 이러한 이야기는 보통 사람들이 보지 않는 반대쪽을 보려한 그의 사물을 대하는

독특한 자세나 발상과 관련이 있을지도 모르겠습니다.

브뤼헐은 뒤러보다는 조금 시대를 내려가야 하지만 거의 동시대인으로 '북방 르네상스'를 경험한 화가 그룹 중 한 명이었습니다. 르네상스는 유럽 남부인 이탈리아를 중심으로 14, 15세기 즈음에 시작된 인문학과 예술의 조류입니다. 그보다 시기적으로 조금 늦은 독일과 네덜란드, 벨기에 등의 북방 르네상스는 레오나르도 다빈치로 대표되는 남쪽 천재들과 달리 화려함이나 밝음, 선명함은 덜하지만, 남쪽에는 없는 중후한 정신성이 있습니다. 이것이 제가 피해 지역에서 브뤼헐의 그림을 떠올리게 된 이유일지도 모르겠습니다.

/

그럼에도 인생은 이어진다

/

〈죽음의 승리〉와 〈바벨탑〉은 모두 인간의 무력함이나 어리석음을 신랄하게 비판하고 있는 듯합니다. 그러나 이렇게 하는 것만으로는 그 어떤 해결도 안 될 것입니다.

인간의 행위에 아무리 절망이나 암흑, 무상함이 들러붙고, 자연의 섭리는 '모든 희망을 버리라'고 옥죄는 듯 보여도 브뤼헐의 그림은 '오로지 희망 없는 자들을 위해 우리에게 희망이 주어져 있다'(발터 벤야민 『괴테의 친화력』)고 말하는 것 같습니다.

그 그림이 바로 〈교수대 위의 까치〉입니다. 수수한 느낌의 그림일지도 모르겠습니다만, 브뤼헐다운 우의적寓意的인 표현이 빛을 발하는 훌륭한 작품입니다.

마을이 내려다보이는 뒷산 같은 곳이 그려져 있는데, 그 가운데 교수대가 하나 놓여 있습니다. 지면에 십자가가 꽂혀 있는 것으로 보아 교수대에 목매달아 죽은 사형수를 묻는 묘지로 쓰이는 산일지도 모릅니다. 그 곁에는 마을 사람들이 서로 손을 잡거나 팔짱을 끼고, 혹은 허리에 손을 얹고 춤을 추고 있습니다. 그리고 그 모습을 교수대 위에서 한 마리의 까치가 보고 있습니다. 멀리 보이는 마을은 안개가 낀 듯이 자욱하고, 마을 사람들의 집과 그들이 다니는 교회가 보입니다.

이 그림을 처음 보았을 때, 뒤에서 다시 언급하겠지만 밀레의 감동적인 작품 〈봄〉을 보았을 때와 마찬가지로 희망이 날갯짓하는 소리가 들리는 듯한 잔잔한 감동이 전해져왔습니다. 마치 어슴푸레한 희망의 빛을 본 것 같았습니다.

교수대라는 것은 죄인의 목을 매는 불길한 장치입니다. 그러나 이 교수대는 아마도 그런 의미는 잃은 것 같습니다. 민중은 교수대가 죽음을 의미했다는 것을 잊고 행복한 망각 속에서 다시 춤을 추기 시작한 것이지요. 이를 주의 깊게 보고 있는 까치에게도 교수대는 그저 잠시 쉬어갈 수 있는 나무에 지나지 않는 것입니다. 이 그림이 반드시 밝은 것만은 아닙니다. 불안함도 다소 남아 있습니다. 그러나 구름 사이로 비치는 엷은 햇살에서

내일을 향한 예감을 느끼고 저는 그걸 굳이 희망으로 받아들였습니다. 아니 희망이라고 할 수 없어도 괜찮습니다. 잔혹한 죽음의 행진이 사람들 사이를 다 지나간 후, 그제야 찾아온 평온한 일상을 표현한 것이라 생각합니다.

대지진이 일어나 수만 명의 사람들이 목숨을 잃었습니다. 그리고 얼마나 많은 사람들이 눈물을 흘리고 삶의 터전을 잃고 막연히 비탄에 잠겨 있는지 헤아릴 수 없을 정도입니다. 그러나 이렇게 절망에 빠진 사람들에게도 언젠가는 〈교수대 위의 까치〉 같은 정경이 찾아올 것이 틀림없습니다. 아직은 교수대 아래에 수많은 사람들이 쪼그리고 앉아 있을 뿐이지만 언젠가는 시간의 흐름과 함께 '받아들이는 힘'이 내미는 구원의 손길을 붙들고 함께 춤추기 시작하는 날이 오지 않을까요.

하늘 아래 모든 것에는 시기가 있고 모든 일에는 목적에 따라 때가 있으니

태어날 때와 죽을 때가 있고,

심을 때와 뿌리째 뽑을 때가 있고,

죽일 때와 치료할 때가 있고,

허물 때와 세울 때가 있고,

울 때와 웃을 때가 있고,

슬퍼할 때가 있고, 춤출 때가 있다.

─「전도서」

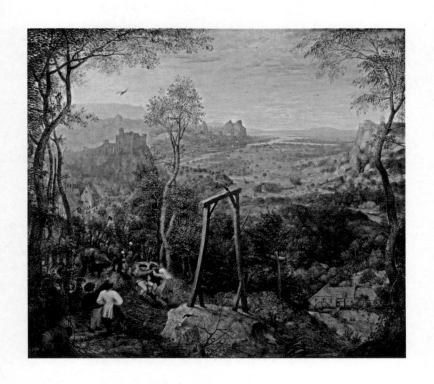

〈교수대 위의 까치〉

피터르 브뤼헐,
1568년, 헤센 주립미술관, 다름슈타트

'재생'의 때는 반드시 옵니다. 저는 굳이 〈교수대 위의 까치〉에서 숨겨진 희망의 뜻을 읽어내려 하지만, 그건 저 혼자만의 생각인지도 모르겠습니다. 까치라는 새에는 '밀고자'라는 의미가 있으니, 이 까치는 어쩌면 교수대 옆에서 신을 두려워하지 않고 유흥을 즐기는 마을 사람들을 정탐하고 있는지도 모릅니다.

하지만 브뤼헐 같은 높은 정신성을 가진 작가가 유작에 가까운 가장 만년의 작품에 그런 심술궂은 의도를 숨겨놓았으리라고는 생각하고 싶지 않습니다. 오히려 브뤼헐은 이 그림을 통해 인간에게는 피할 수 없고 싫든 좋든 받아들일 수밖에 없는 죽음이 있지만, 동시에 재생도 있으며 희망도 있다는 메시지를 남기려 했다고 해석하고 싶습니다. 제멋대로 생각하는 것일지도 모르겠습니다만, 까치는 브뤼헐 바로 그 자신이 아니었을까요.

아무리 문명이 발전한다 해도, '안전 신화' 같은 새로운 신화로 덮어서 숨기려 해도 결국에는 천재지변이 오고 맙니다. 이쪽 상황은 생각도 않고 막무가내로 찾아옵니다. 그렇다고 해서 인류가 전멸하지는 않습니다. 왜냐하면 재생 또한 좋든 싫든 찾아오기 때문입니다. 죽음이 아무리 폭력적으로 살아 있는 것들을 유린한다 해도 생명은 반드시 살아남아 싹을 틔우고 다시 번성합니다. 생명은 그렇게 약하지 않습니다. 그리고 아무리 힘들어도 살아남은 사람의 삶은 계속됩니다.

대지진과 쓰나미 그리고 원전 사고가 일어난 직후 저는 무력감에 휩싸였습니다. '이 상황에 미술 이야기 같은 거나 하고 있

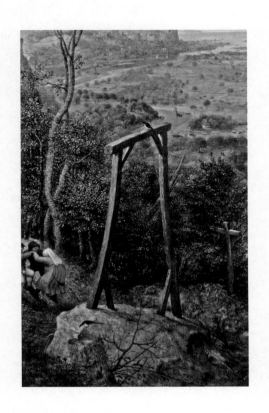

〈교수대 위의 까치〉 일부분

을 때인가', '회화의 감동에 대해서 말한다는 것에 도대체 무슨 의미가 있나' 하고 의구심이 들어 이 책을 쓸 기력을 잃었습니다. 하지만 분명 어떤 의미가 있을 거라고 마음을 고쳐먹었습니다. 아름다움과 그림에 감동하는 것 또한 그것이 아무리 작은 힘이라 하더라도 반드시 사람들을 살아갈 수 있게 하는 힘이 될 거라 생각했기 때문입니다.

비참한 현실을 받아들이는 결단, 실의와 절망의 어둠 속에서도 희망의 희미한 빛을 울타리 너머로 엿볼 수 있다는 것은 우리들 마음속에 감동하는 힘이 결코 시들지 않기 때문이 아닐까요. '그럼에도 인생은 계속된다.' 춤추는 마을 사람들을 내려다보고 있는 까치를 보고 있노라면 이런 마음이 샘솟습니다.

7장

살아 있는
모든 것들

/

인간 이외의 생물들

/

동일본 대지진 피해 지역의 '죽음의 잔해'를 눈앞에 맞닥뜨린 순간, 저를 움찔하게 만든 것은 눈에 보이는 세상 어디에도 살아 있는 생물의 기운이 느껴지지 않았다는 사실입니다. 땅속에서 꿈틀거리는 작은 벌레의 움직임이나 작은 새의 지저귐 같은, 아무리 살벌한 환경에서도 느낄 수 있는 살아 있는 생물의 기척이 완전히 사라진 것 같았습니다. 정적이라기보다는 생물들이 완벽하게 절멸당해 소리가 전혀 없는 세계로 들어간 것 같아 뭐라 말할 수 없는 전율을 느꼈습니다.

그 잔해 속에서 마치 미아처럼 주위를 두리번거리며 열심히 울고 있는 참새를 발견했을 때는 정말이지 달려가서 볼이라도 비비고 싶을 정도였습니다. 살아 있다. 이 세계는 살아 있고 나도 살아 있다. 아니, 나도 살아도 될 것 같은 그런 기분이 몸속 깊은 곳에서부터 온몸으로 퍼져나가는 듯했습니다.

아무리 자연이 가혹하여 인간을 파멸시킬 정도로 맹위를 떨치더라도 인간이 위안을 받을 수 있는 것은 작은 생물들의 순진무구하고 거짓 없는 세계가 존재하기 때문은 아닐까요? 우리들이 그 세계를 발견했을 때, 우리들의 오만함과 인간 중심 견해 같은 건 아주 작고 보잘것없음을 깨닫게 될지도 모르겠습니다. 인간 또한 그 작은 생물들과 마찬가지로 세상의 커다란 무관심

을 두려워하지만, 그럼에도 씩씩하게 살아가고 있는 아주 연약한 존재 가운데 하나일 뿐이니까요.

이에 관해 생물학자 야콥 폰 윅스퀼(1864-1944)은 동물 입장에서 보이는 세상을 표현해냈습니다.

『생물이 본 세계』는 깊은 맛이 있는 작품입니다. 독일 원제 'Streifzuge durch die Umwelten von Tieren und Menschen'을 번역하면 '동물과 인간의 환세계 약술環世界略述'이라고 할 수 있을까요. 포인트는 'Umwelt'라는 말입니다. 이것은 '~의 주위에, ~을/를 둘러싼'을 의미하는 'Um'과 '세계'를 의미하는 'Welt'의 합성어입니다. 동물학자이자 번역가인 히다카 도시타카는 이를 '환세계'로 번역했는데, 핵심을 놓치지 않는 좋은 번역입니다.(일본판 제목은 『生物から見た世界』로, 윅스퀼의 주저 『Streifzuge durch die Umwelten von Tieren und Menschen』(1934)과 『Bedeutungslehre』(1940)를 1970년 합본하여 독일의 S피셔 출판사가 출간한 책을 1973년 번역 출간하였다. 국내에는 『동물들의 세계와 인간의 세계』(2012)로 출간되었다.―옮긴이)

'환세계'가 의미하는 것은 인간이건 동물이건 미생물이건 간에 살아 있는 생물은 제각각 주체로서 지각하는 세계가 있는데, 이것이 그 생물의 환경이 된다는 사고방식입니다. 많은 것들이 인간 중심적인 사고방식 위에 성립되어 있는 와중에 윅스퀼의 '환세계'라는 발상은 참으로 신선하여 여러 학술 분야에 큰 영향을 끼쳤습니다.

피해 지역에서 저의 '환세계'와 참새의 '환세계'가 각각 어떻게 연결되어 있었는지, 혹은 그렇지 않았는지를 상상하는 것만으로도 즐거워집니다.

살아 있는 생물의 기쁨을 마음이 가는 대로 자유롭게 그려내어 깊은 감동을 주는 화가로는 에도 시대 후기에 깜짝 놀랄 만한 동식물화를 그려낸 이토 자쿠추(1716-1800)와 '일본의 작은 파브르'라고 불리며 많은 팬들에게 사랑받던—최근에 작고한—구마다 지카보(1911-2009)가 있습니다. 두 사람이 살았던 시대는 전혀 다르지만, 그들이 표현한 세계에는 제법 공통점이 있는 듯합니다. 이렇게 생각하는 이유는 두 사람이 뜻밖에도 윅스퀼의 '환세계'를 그들의 독특한 그림 속에서 재현한 것처럼 보이기 때문입니다.

/

나는 '닭'이로소이다

/

일본화에 관해서는 잘 모르는 저였습니다만 이토 자쿠추의 작품을 보고 일본화 중에서는 처음으로 반하고 말았습니다.

자쿠추는 보는 사람을 현혹시키는 화려함과 치밀함으로 잘 알려진 일본을 대표하는 화가인데, 그의 작품 중 제가 압도된 것은 바로 〈군계도〉입니다. 새빨간 볏과 색색의 꼬리를 늘어뜨린

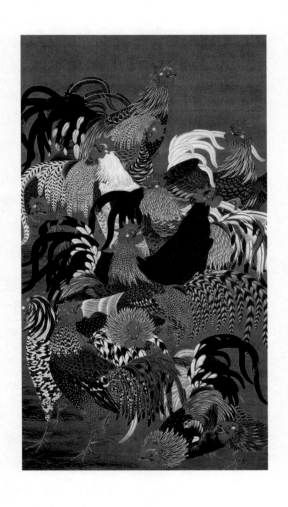

〈군계도〉

이토 자쿠추,
18세기, 궁내청 산노마루 상장관, 도쿄

닭 열세 마리가 가로 80센티미터, 세로 140센티미터가량의 큰 화면을 뒤덮을 정도로 가득 차 있어, 참으로 압권입니다. 닭이라는 것이 이렇게 아름다운 새였나 싶어 눈을 의심할 정도였습니다.

이 그림을 보고 놀란 이유는 닭의 선명함이나 아름다움은 물론이거니와 그 어디에도 중심이 없다는 점이었습니다.

브뤼헐의 작품에서 중심 없음에 관해 언급했습니다만, 그 동물 버전이라고 할 수 있습니다. 압축 효과라고 할까요. 원근감이 완전히 무시된 채, 열세 마리의 닭이 늘어서 있습니다. 바로 앞에 있는 닭에도, 꽤 멀리 떨어져 있을 것이 분명한 저 안쪽에 있는 닭에도 전부 초점이 맞습니다. 마치 '다마시에だまし絵'(착시 현상 등을 이용해서 관람객이 착각하게 만드는 그림─옮긴이)를 보는 듯합니다. 날개와 꼬리, 볏의 화려한 의장을 보고 있으면 생물 사생寫生이라기보다는 일종의 디자인처럼도 보입니다.

자쿠추는 교토 니시키코지의 야채 도매상 장남으로 태어났지만 그림의 매력에 빠져 장사는 제쳐두고 그림 그리는 일에만 매진했다고 합니다.

그가 태어나 자란 니시키코지는 '교토의 부엌'이라고 불리는 시장인데, 야채나 물고기, 꽃과 과일 등이 산처럼 쌓여 있는 장소였으므로 자쿠추가 미인화도, 사군자를 주로 그린 문인화文人畫도 아닌 동식물화라는 특이한 테마를 선택한 것이 납득이 갑니다. 자쿠추는 뼛속까지 생물이 좋았던 것이겠지요. 그래서였

을까요. 자쿠추는 술도 마시지 않고, 놀지도 않고, 결혼도 하지 않은 채 그림에만 전념했다고 합니다. 살아 있는 생물을 그리는 삼매경에 빠진 것이죠.

이 〈군계도〉와 어깨를 견줄 정도로 제가 깊은 인상을 받은 것은 바로 〈패갑도〉입니다.

〈군계도〉가 닭만 그린 그림이라면 이것은 조개만 그린 것입니다. 방대한 양의 조개, 조개, 조개들이 약간은 박물학적으로, 그러나 지극히 환상적으로 그려져 있어서 꿈속에서 본 남쪽 바다 밑바닥처럼 보입니다. 이것도 역시 원근감을 완전히 무시한 '원더 월드'입니다.

자쿠추의 그림에 중심이 없는 것은 윅스퀼의 '환세계'와 관련이 있는 것 같습니다. 닭에게는 닭의 세계가 있고, 조개에게는 조개의 세계가 있는 등 인간 세계와는 다르게 그리고 있기 때문입니다.

인간 중심적인 시선으로 바라본다면 어쩔 수 없이 결국에는 어딘가 한곳에 중심을 둔 그림이 되기 마련입니다. 하지만 곰곰이 생각해보면 어쩌면 이것이야말로 이상한 것인지도 모르겠습니다.

그렇다고 해서 화가가 스스로의 괴이함을 뽐내려 한 것도 아니고 어떤 다른 의도로 이런 그림을 그린 것도 아닐 터입니다. 그저 자신이 닭 무리에 들어가거나 조개들 사이에 들어가 그들의 입장에서 붓을 움직였을 뿐이라 생각됩니다. 이런 의미에서

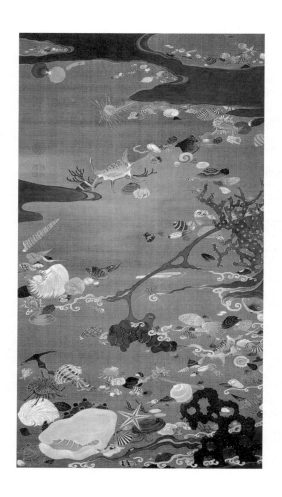

〈패갑도〉

이토 자쿠추,
18세기, 궁내청 산노마루 상장관, 도쿄

보자면 자쿠추의 그림이 우리들의 눈을 놀라게 하는 것은 그 화법의 특이함이 아니라 세계관의 특이함에 있습니다.

자쿠추의 그림에서 전해지는 것은 생명에의 경외심 같은 높은 수준의 이론적인 면이 아니라 '그저 조개가 좋아', '일단 닭을 보고 있고 싶어'처럼 순수한 어린아이 같은 호기심입니다. 그래서 저는 그의 그림 속에서 '범신론', 아니 '범생명론' 같은 것을 느끼는 것입니다. '죽음의 잔해' 속에서 자쿠추의 그림을 떠올리는 것은 주변을 지배하고 있는 '죽음의 승리'에 맞서, 새로운 '생명'이 넘쳐흐르는 세계를 상상하고 싶었기 때문인지도 모르겠습니다.

/

나는 '벌레'로소이다

/

동식물화의 귀재를 한 명 더 꼽자면 구마다 지카보겠지요. 그는 한평생 작은 6B 연필과 붓 하나만을 사용해서 자연에서 일어나는 일을 그렸습니다.

이렇게 말하면 마치 산속이나 멀리 떨어진 섬에서 태어난 시골 소년 같겠지만, 사실 구마다는 요코하마의 의사 집안에서 태어나 초등학교 때부터 『파브르 곤충기』를 애독하던 도시의 곤충 소년이었습니다.

비교적 일찍부터 예술가의 길을 걷기로 마음먹은 구마다는

도쿄미술학교(오늘날의 도쿄예술대학)에 진학하여 졸업 후 공업 디자인 관련 일을 하게 됩니다. 제2차 세계대전 때는 니혼코보日本工房에서 발행하던 대외 선전용 사진 저널 『NIPPON』의 삽화를 담당하기도 했죠. 또한 일본사진공예사에서 발간하는 군부의 동남아시아용 선전 인쇄물 제작에 관여하기도 했습니다.

본의는 아니었다고 해도 결과적으로 전쟁에 협력하고 말았다는 사실을 부끄럽게 여긴 모양인지 전쟁이 끝나자 마치 그 반작용처럼 정반대 방향으로 달려, 아이들의 꿈을 엮는 그림책 작가, 동화 작가로 활동했습니다. 그리고 60세부터는 오랜 세월동안 꿈꾸던 『파브르 곤충기』 세계를 그림으로 그려내는 일을 시작했습니다. 그 후 30년 넘게 필생의 작업으로서 곤충 세계를 계속해서 그렸습니다.

구마다의 작품은 자연 속으로 들어가 벌레나 풀꽃을 철저하게 관찰하는 것에서부터 시작합니다.

그릴 대상과 구조를 정하면, 색이 짙고 심이 부드러운 연필을 사용하여 잎맥 한 줄기, 섬모 한 올까지 훑어내듯 조심스럽게, 마치 귀여운 아이를 대하듯 소중하게 섬세한 필치로 그려 나갑니다.

이렇게 그리고 있으니 한 장 한 장 얼마나 많은 시간과 공이 들었겠습니까. 구마다는 90세를 넘기고도 싫증내거나 지치지 않고 매일매일 정신이 멍해질 것 같은 그 엄청난 작업을 이어갔습니다. 그런 모습 또한 한눈팔지 않고 그저 그림만을 계속해서

그리던 자쿠추와 닮았습니다.

구마다의 작품 역시, 마치 화가 자신이 곤충이 된 듯한 경이로운 작품들뿐입니다. 그중에서도 인상 깊었던 것은 오오쿠쟈쿠상(큰공작나방—옮긴이)이라는 나방을 그린 〈암컷을 찾아서〉라는 작품입니다. 제가 이 그림에 끌린 데는 개인적인 이유가 있습니다. 어찌된 일인지, 저는 가까운 사람이 숨을 거두는 순간에 나방을 마주친 적이 여러 번 있었습니다.

예를 들면 삼촌처럼 친하게 따르던 아저씨가 돌아가셨을 때도 그랬습니다. 아저씨가 후, 하고 마지막 숨을 뱉고 호흡이 멈춘 뒤 간호사가 창문을 열자 황토색 커다란 나방이 날아 들어와 전등갓 위에 앉았다가 비늘가루를 떨어뜨리며 날아갔습니다.

사실은 아버지의 임종 때도 같은 일이 있었습니다.

나방은 사람의 혼이 떠다니는 것과 상관있기라도 한 걸까요. 구마다가 그린 나방도 매우 신비롭게 느껴집니다. 커다란 눈동자가 붙은 것 같은 날개는 칠흑 같은 어둠을 가르며 힘차게 날갯짓을 하고, 그 아래로는 차갑게 식은 대지가 은빛으로 살짝 빛나고 있습니다. 몹시 드라마틱합니다.

이 수컷 나방은 왜 이런 야간 비행을 하고 있을까요? 짝을 찾고 있기 때문입니다. 10킬로미터나 떨어진 곳에 있는 암컷의 냄새를 맡고 한밤중에 길고 긴 구애의 여행을 하는 것입니다. 어둠 속을 필사적으로 날갯짓하는 눈물겨울 만큼 당찬 그 모습은 보는 이에게 용기를 불러일으킵니다.

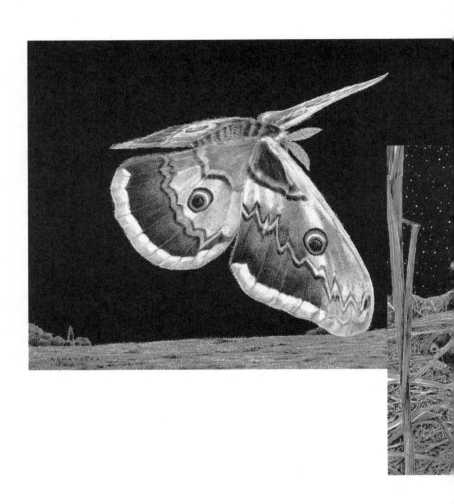

〈암컷을 찾아서〉

구마다 지카보,
미상, 개인 소장

⟨사랑의 세레나데⟩

구마다 지카보,
1991년, 개인 소장

〈사랑의 세레나데〉라는 귀뚜라미 커플을 그린 작품에서도 비슷한 기분이 듭니다.

이 역시 밤풍경입니다. 별이 내리는 하늘 아래 암수 귀뚜라미가 서로를 마주보고 있습니다. 이 두 마리 외에는 색이 칠해져 있지 않기 때문에 보기에 따라서는 마치 흰 눈이 가득한 은빛 세계 속에서 그들의 커다란 눈망울만이 만물을 비추는 듯 반짝이고 있습니다. '세상이 다 무너진다 해도 우리들만은 지금 이 우주의 구석에서 사랑을 나눌 거야'라고 말하는 것처럼 보이네요. 생명이란 이리도 즐겁고 이리도 씩씩하다는 것을 새삼 느끼게 합니다. 〈사랑의 세레나데〉라는 제목 또한 멋지게 잘 어울려 미소를 짓게 하네요.

또 하나의 멋진 작품으로는 금록색 광택이 아름다운 금색딱정벌레와 커다란 두꺼비의 대결 장면을 그린 〈천적〉이 있습니다.

금색딱정벌레는 몸통이 갑옷처럼 두껍고 딱딱한 앞날개로 덮인 육식 곤충인데 정원을 망치는 해충을 잡아먹기 때문에 프랑스에서는 '정원 가꾸는 벌레'로 사랑받고 있습니다. 하지만 '우리의 영웅' 금색딱정벌레라 할지라도 큰 두꺼비는 당해낼 수가 없습니다. 그런데 두꺼비는 움직이는 것만 잡아먹기 때문에 천적을 만난 금색딱정벌레는 '일시정지' 버튼을 누른 것처럼 꼼짝 않고 있습니다. 조금이라도 움직였다가는 바로 두꺼비에게 먹혀버릴 테니 금색딱정벌레에게는 생사가 걸려 있는 것이지요. 그러나 움직이지 않는 한 절대로 잡아먹힐 일은 없습니다. 구마다

〈천적〉

구마다 지카보,
미상, 개인 소장

는 이 영원과도 같고 순간과도 같은 광경을 그리고 있습니다.

어딘가 '쥐라기'를 연상케 하는 분위기 속에 화면 왼쪽으로 불쑥 얼굴을 내민 두꺼비가 흡사 공룡처럼 보이는 것이 독특합니다. 더 독특한 것은 '맞선'을 보듯 서로를 마주한 채 굳어버린 두꺼비와 딱정벌레 사이에서 작은 벌 한 마리가 날갯짓하고 있다는 점입니다. 벌은 두꺼비의 눈을 자기 쪽으로 돌려 어떻게든 금색딱정벌레를 구해주려고 하고 있는 것이지요. 이것은 『파브르 곤충기』 원작에는 없는 내용으로, 구마다가 독창적으로 덧붙인 부분인데, 열심히 날갯짓하고 있는 벌은 구마다 자신이라고 합니다.

정말 감동적이지 않습니까?

구마다의 작품이 훌륭한 이유는 이런 서정성뿐만 아니라 약육강식이 지배하는 생물 세계의 잔혹함마저도 생생하게 그려냈다는 점에 있습니다. 『파브르 곤충기』도 그렇지만, 인간적인 판타지가 아닌 곤충 세계를 정확히 표현한 다큐멘터리이기에 장엄하게 느껴지는 것입니다.

/

'지금 여기'를 살다

/

그런데 동식물의 세계는 왜 이렇게 빛나 보이는 걸까요? 왜 그 세계는 이토록 사랑스러운 걸까요. 이는 인간 세계를 그린 회화를

대할 때의 마음과는 완전히 다른 선망羨望과도 닮은 감정입니다.

사실 그 이유는 분명합니다. 동식물에게는 '지금, 여기'라는 순간밖에 없기 때문입니다. 과거도 미래도 없기 때문입니다. 과거도 미래도 없이 '지금, 여기'라는 한순간만을 온 힘을 다해 살아가고 있기 때문에 그들은 반짝이는 것입니다.

'그건 반짝인다고 할 수 없다', '아무 생각 없이 살아가고 있을 뿐'이라고 반론하는 분이 계실지도 모르겠습니다. 하지만 그렇지 않습니다. 이 지구상의 수많은 생물들 가운데 과거와 미래라는 개념을 가지고 있는 것은 인간뿐입니다. 어떤 의미에서는 인간만이 지구상에서 가장 특수하며 가장 어리석은 삶의 방식을 가지고 있다고 하겠습니다.

실제로 우리들이 갖는 고민의 대부분은 바로 그 지점에서 생겨납니다. 과거를 지워 없앨 수 없기에 후회하고, 미래를 고민하기에 앞날의 불안감을 감당하지 못해 주저앉는 것입니다. 기억이 있고 미래가 있다는 것, 사실 이것만큼 고통스러운 것은 없습니다. 우울증이나 강박신경증을 앓는 것도 이 때문이지요.

과거를 돌이켜 반성하거나 미래를 미루어 짐작하는 것은 분명 '예지叡智'라고 불리는 인간의 능력입니다. 하지만 인간은 이러한 예지를 획득하는 대가로 커다란 불행까지 짊어지게 되었습니다. 이는 일면의 진실입니다. 짐승이나 곤충은 그렇지 않기 때문에 한결같이 비뚤어진 생각에 휘둘리지 않고 살아갈 수 있는 것입니다.

과거의 아픔이나 미래의 불안감에도 붙들리지 않고 '지금, 여기'의 반짝임만으로 살아가는 동물들, 저는 그 아름다움을 '무심無心'이라 부르고 싶습니다. 무심이란 결코 임기응변으로, 혹은 되는대로 사는 것이 아닙니다. 매순간을 완전히 불태우듯 열심히 살아가는 것입니다.

무심이라는 것은 '마음心이 없다無'고 쓰지만, 우리 인간은 필사적으로 '마음'이라는 것을 추구하기 때문에 무심이라는 말 자체가 아이러니하게 느껴집니다. 하지만 뒤집어 생각해보면, 왜 우리들이 살기 힘든지에 관한 힌트가 바로 여기에 있는 것은 아닐까요? 어쩌면 이 '무심'이야말로 지금 우리에게 필요한 것이 아닐까 합니다.

'무심'한 생물들의 빛나는 삶을 그린 자쿠추와 구마다 역시 '무심'한 사람들이었을 것입니다. 그러니까 그들이 그린 생물들도 빛나는 거겠지요.

자쿠추와 구마다가 구축한 회화 세계에는 미시적 세계(미크로코스모스)와 거시적 세계(마크로코스모스)를 넘나드는 것 같은 감각이 있습니다. 혹은 아주 작은 세계와 우주로 통할 만큼 커다란 세계가 봉제선 없이 연결되어 있는 느낌이라고 할까요. 관점을 바꿔보면, 동물은 '지금, 여기'에 모든 것을 걸기 때문에 '영원과 전체'에 연결되어 살아갈 수 있는지도 모르겠습니다. 자쿠추와 구마다도 그런 삶의 방식을 동경하여 '무심'의 세계를 그렸던 것은 아닐까요.

"내가 벌레고 벌레가 나다. 내가 꽃이고 꽃이 나다. 그리고 자연은 나를 위해, 나는 자연을 위해 있다."

구마다의 말에는 그러한 '무심'의 세계에 대한 무구한 동경이 드러나 있습니다.

/

무심에 익숙한 삶

/

구마다는 최근까지 살아 있었기 때문에 그를 담은 사진이나 영상이 꽤 남아 있습니다. 그 모습을 보다가 무의식중에 미소를 짓고 말았습니다. 그도 그럴 것이 땅바닥에 배를 깔고 풀숲에 파묻히듯 엎드린 채 풀꽃과 벌레를 스케치하는 모습은 마치 자기를 잊고 놀이에 푹 빠진 어린아이와도 같았기 때문입니다. 자쿠추는 에도 시대 사람이기 때문에 영상 자료는 없지만 그 역시 비슷한 느낌으로 그림을 그리지 않았을까요?

또 자쿠추와 구마다의 작품은 '디자인성'이 강하다는 공통점이 있습니다. 이 역시 어쩌면 그들이 이성과 상식을 간단히 뛰어넘어 '무심'할 수 있었기 때문은 아닐까요. 무심은 선입관이 없다는 것이기도 합니다. 선입관이 없다면 쓸데없는 속박으로부터 자유롭겠지요.

그리고 또 하나의 공통점은 세상을 여유롭게 바라보는 장난

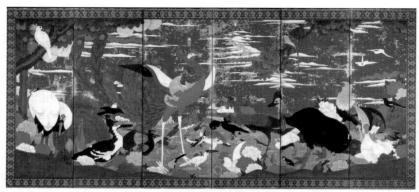

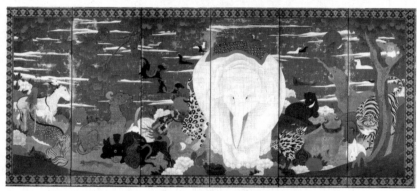

〈수화조수도병풍〉

이토 자쿠추,
18세기, 시즈오카 현립미술관, 시즈오카

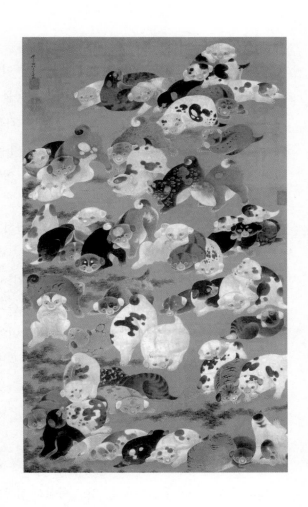

〈백견도〉

이토 자쿠추,
1800년, 개인 소장

기와 유머 감각입니다.

자쿠추의 〈수화조수도병풍〉은 남국풍 꽃나무 아래에 코끼리와 공작, 원숭이 같은 실재하는 동물과 가공의 동물이 왁자지껄하게 한데 어우러진 매우 활기찬 그림입니다. 이 작품은 화면 전체가 몇만 개에 이르는 작은 격자로 나뉘어져 마치 타일 위에 그리거나 직소퍼즐로 조립한 듯합니다. 18세기에 이런 스타일을 생각해내다니 정말 대단하지 않습니까.

유머라는 관점에서 보면 갓 태어난 동글동글하고 포동포동한 강아지가 화면 가득 무리지어 있는 〈백견도〉도 빼놓을 수 없는 수작입니다. 숫자로 보면 열네 마리 부족하긴 해도, 디즈니의 〈101마리 달마시안〉을 뛰어넘는 즐거움이 있습니다.

구마다 본인 또한 참으로 장난기 넘치는 사람이었습니다.

구마다의 본명은 고로五郎로, 지카보千佳慕는 필명입니다. 지千는 '많은'을, 카佳는 '가인'을, 보慕는 '사모하다'를 뜻합니다. 앞에 나온 나방의 〈암컷을 찾아서〉만큼은 아니지만 제법 유머 감각이 있지 않습니까?

이상하게도 저는 그런 구마다의 모습에 감동을 느끼고 맙니다.

영혼이 뒤흔들려 눈물이 나는 것도 확실히 감동입니다만 웃는 것도 감동입니다. 인간은 마음껏 웃을 때 '무심' 상태가 되기 때문입니다.

'무심'에 익숙해진 자쿠추와 구마다는 정말 오래 살았습니다. 자쿠추는 84세, 구마다는 무려 98세까지 살았습니다. 살아 있

는 모든 것들 속에서 살아가는 생물로서의 인간. 그 무심한 삶의 방식이 그들에게 장수를 약속한 것인지도 모르겠습니다.

8장

/

기도의
형태

/

기도밖에 할 수 없을 때

/

손바닥을 포개어 가슴 앞에 모으고 몸을 앞으로 약간 숙인 채 눈을 감는다.

기도하는 모습이 사람의 행동 중에 가장 아름답다는 말을 들은 적이 있습니다.

어머니가 생전에 자주 이렇게 기도를 드리던 것이 기억나는데 그 모습을 볼 때면 나쁜 기운이 전부 사라지고 어머니가 세계와 하나로 녹아드는 듯 느껴졌습니다.

이러한 기도 자세는 몸이 불편하지만 않다면 언제 어디서든 누구라도 가능합니다. 그런데 그 모습이 항상 아름다운가 하면 꼭 그렇지도 않습니다. 그저 자세만 그럴듯해서는 아름답다고 할 수 없습니다. 형식만을 갖춘 기도는 억지웃음이 그렇듯이 눈앞에 닥친 상황을 넘기려는 어설픈 시늉으로밖에는 보이지 않습니다. 참으로 신기하게도 말이지요.

두 손을 포개어 기도하는 모습은 아름답고 또 경건한 느낌을 줍니다. 독일의 문호 괴테는 명작 『친화력』에서 마치 '죽을 때까지 식음을 전폐하고 노래하는 매미'(발터 벤야민 『괴테의 친화력』)처럼 여주인공 오틸리에가 사람들의 죄를 대신 지고 두 손 모아 기도하는 모습을 실로 아름답게 그려냈습니다.

'기도'하는 모습은 단순하지만 인간의 내적 숭고함을 표현하

는 것인지도 모르겠습니다. 그래서 위대한 예술가들은 문학이나 미술 영역을 불문하고 어떠한 형태로든 이를 담아내려 했습니다. 그런 의미에서 '기도'의 예술이라는 것이 있지 않을까 합니다.

언뜻 보기에 기도는 무력하게 느껴집니다.

하지만 6장에서 이야기한 것처럼 저는 '죽음의 잔해' 한가운데를 걸으며 사람이 할 수 있는 일이 하나도 없어졌을 때 '기도'할 수밖에 없음을 뼈저리게 실감했습니다. 그리고 비극적인 재난을 당한 사람들에게 그 무엇도 해줄 수 없음을 깨달았을 때에도 역시 '기도'밖에 없다는 마음에 사로잡혔습니다.

그래서일까요. '기도'에 '형태'를 부여하고자 노력한 예술가들이 있습니다. 사람들에게 구원의 손길을 내밀어 적어도 살아갈 힘을 완전히 잃지는 않도록 해주고 싶다는 생각이 그들의 마음을 움직였음이 틀림없습니다.

세계의 거대한 무관심에 직면해서 아무런 위안을 받지 못하더라도 두려움에 떨지 않고 계속 존재해나갈 수 있는 능력에 바로 인간의 존엄성이 있다면 어떨까요. 파스칼은 이를 '생각하는 갈대'에 비유했습니다. 저는 감히 인간은 '기도하는 갈대'라고 말하고 싶습니다. 인간에게 존엄성이 깃들어 있는 까닭은 자연이 스스로를 파멸시킬지도 모른다는 것을 알면서도 무릎을 굽히고 자신을 낮추어 모든 것을 내려놓고 기도할 수 있기 때문입니다.

동일본 대지진 피해 지역을 걷는 제 마음속에 이런 생각이 점차 강해지다가 한 장의 그림이 떠올랐습니다. 그것은 제가 그

림의 힘에 관해 생각해보는 계기가 된 화가, 앞에서도 다뤘던 알브레히트 뒤러의 〈기도하는 손〉이라는 판화입니다.

기도하는 손

〈기도하는 손〉은 두 손을 모아 '합장'한 모습의 소묘입니다. 힘줄이 살짝 불거지고 혈관이 도드라져 보이는 이 손은 섬섬옥수라고 할 만큼 아름답지는 않습니다. 아마도 평범한 사람의 손이겠지요. 그러나 이것만으로도 사람의 마음을 움직이는 무언가가 있습니다.

〈기도하는 손〉에 얽힌 이야기가 하나 전해 내려옵니다.

젊은 날의 뒤러에게는 화가가 되기 위해 함께 공부하던 친구가 한 명 있었습니다. 그런데 둘 다 너무 가난해서 그림 공부에 쓸 돈이 없었습니다. 이대로라면 꿈을 포기할 수밖에 없다고 생각한 둘은 번갈아 육체노동을 하여 그림 수업에 들어가는 돈을 마련해주기로 했습니다. 먼저 뒤러의 친구가 몇 년인가를 일하고, 그 돈으로 뒤러는 열심히 그림 공부를 했습니다. 얼마 되지 않아 뒤러는 화가로서 이름을 세상에 알리게 되었습니다. 기쁨에 가득 찬 뒤러는 친구를 찾아갔습니다. 이제 그만 교대하고 그림 공부를 하라고 했습니다. 그러자 친구는 거칠고 힘줄이 불거

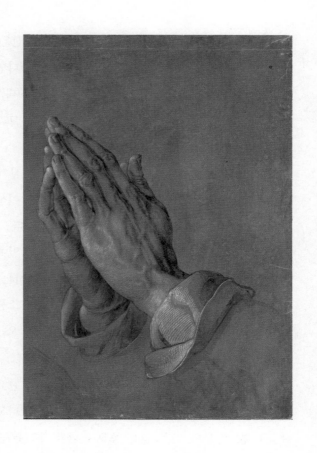

〈기도하는 손〉

알브레히트 뒤러,
1508년, 알베르티나 미술관, 빈

진 손을 뒤러에게 보여주며 이것 보라고 이제 자신은 섬세한 예술을 할 수 있는 손이 아니라고, 그러니 이걸로 됐다면서 뒤러에게 자신의 몫만큼 열심히 해달라고 했다는 것입니다. 친구의 배려에 감동한 뒤러는 감사의 표시로 친구의 손을 그리게 해달라고 부탁하여 이 그림을 남겼다고 합니다.

풍문으로 전해지는 이야기이므로 어쩌면 사실이 아닐지도 모릅니다. 하지만 그러한 일이 실제 있었다 해도 이상하지 않을 정도로 이 손에서는 한결같은 진정성이 느껴집니다.

이 그림은 판화입니다. 인쇄물이기 때문에 독일에서는 대량으로 인쇄되어 보급되었습니다. 십자가를 대신하는 이콘(예수, 성모, 성인 등의 성상, 성화—옮긴이)으로 각 가정에 소중하게 보관되었습니다. 일본에서라면 절이나 신사에서 받아오는 '부적' 같은 것이지요.

뒤러의 만년에 독일에서는 마르틴 루터(1483-1546)에 의한 종교개혁이 있었습니다. 뒤러 역시 신앙심이 깊었다고 전해집니다. 그 때문일까요, 그는 많은 종교 판화를 제작했습니다. 뒤러 같은 신앙심 깊은 예술가와 인쇄 기술의 발달이 독일의 종교개혁을 진전시킨 측면이 있습니다.

단순히 양손을 마주하고 있을 뿐인 심플한 이 그림이 왜 사람들에게 '기도'하고 싶은 마음을 불러일으키는 것일까요.

이는 일부만을 보여주기 때문에 일어나는 역설적인 효과가 아닌가 합니다.

합장하는 손, 그저 그것만이 그려져 있기 때문에 '이건 어떤 사람의 손일까, 무엇을 기도하고 있는 걸까' 하고 그려져 있지 않은 부분에 대해서 상상을 불러일으키는 것이지요. 뒤러를 지탱하던 친구 이야기도 그러한 상상 속에서 생겨난 것일지도 모르겠습니다.

무언가를 기원한다고 해도 평소에는 거의 형식적일 뿐이라, 정말 절실한 바람이 있어 두 손을 모으는 일은 그리 많지 않은 것이 현실입니다. 하지만 정말로 어찌할 도리도 없고 절망에 부딪혀 의욕마저 잃었을 때에는 진정으로 기도하는 수밖에 없지 않을까요?

/

진혼을 위한 부처들

/

일본에도 뒤러 같은 일을 한 사람이 있습니다. 각지를 떠돌며 수행하던 에도 시대의 승려 엔쿠(1632~1695)입니다.

전하는 이야기에 의하면 미노(지금의 기후 현 남부 지방—옮긴이)에서 태어난 엔쿠는 원래 천태종 승려였다고 합니다. 깨달은 바가 있어, 20대에 절을 도망 나온 그는 '불상 12만 개'를 만들기로 마음먹었다고 합니다. 그 후로 험한 산 속에서 수행을 거듭하고 수많은 지역을 돌아다니면서 가는 곳마다 불상을 깎아 사

람들에게 나누어 주었습니다.

북쪽의 에조(오늘날의 홋카이도—옮긴이)에서 남쪽 주고쿠와 시코쿠까지, 전국에 5000개가 훌쩍 넘는 엔쿠의 불상이 남아 있습니다.

엔쿠의 불상은 감상을 목적으로 만들어진 예술 작품은 아닙니다. 때마침 그 자리에 있던 목재를 사용하여 손도끼로 별다른 기교 없이 간단하게 깎아 만든 조각입니다. 하지만 저는 엔쿠의 불상을 처음 보았을 때 선명하고 강렬한 감동을 받았습니다.

도톰한 입가에 미소를 띠고 있는 관음상, 노발충천怒髮衝天한 머리로 사람들을 놀라게 하는 호법신護法神(불교에서 요괴나 질병을 물리치고 교법을 수호하는 신—옮긴이), 혹은 각재목角材木의 네모난 형태를 거의 그대로 살려놓은 소박한 보살상. 어느 것을 보더라도 다부지면서도 넉넉한 편안함이 넘칩니다. 이는 그가 자연을 거처로 하는 생활에서 발견한 대지의 에너지 같은 것, 바꿔 말하면 나무 한 그루, 풀 한 포기에도 신이 깃들어 있다는 애니미즘 정신이 불상 안에 깃들어 있었기 때문이 아닐까 합니다.

엔쿠의 불상은 불교 교의 같은 어려운 것은 모르는 농민이나 여성들에게도 구원과 위안을 주었겠지요. 어쩌면 너무 대충 만들어서 때로는 사람들이 그다지 고마워하지도 않고 불쏘시개로 써버렸을지도 모릅니다. 하지만 그렇기 때문에 더욱 훌륭한 것인지도 모르겠습니다.

다소 과장되었다 해도, 12만 개의 발원發願(신불에 소원을 빎

〈비구니〉

엔쿠,
17세기, 도난으로 소재 불명

―옮긴이)이라는 건 정말 쉬운 일이 아닙니다. 이 엄청난 수는 도대체 무엇을 의미하는 것일까요. 이것은 그가 들른 마을 하나하나, 처마를 빌린 민가 하나하나에 불상을 선물하리라 마음먹었기 때문이리라 생각합니다. 뒤러의 〈기도하는 손〉처럼 한 집에 한 개씩, 더 나아가 한 사람에 한 개씩 늘 몸에서 떨어지지 않게 가까이 두고 어루만지며 말을 걸고, 위험한 재난이 닥쳤을 때 품에 넣고 도망칠 수 있도록 불상을 나눠주며 자신의 길을 걸어가리라 마음을 먹었던 것입니다.

엔쿠가 순례승이 된 이유에 관해서는 몇 가지 설이 있습니다. 그중 하나는 그가 살았던 에도 초기에 도쿠가와 막부가 절과 신사를 성 아래 마을城下町로 강제 이전시키는 종교 통제 정책을 취했던 것과 관련이 있습니다. 이 정책은 일종의 '종교의 가축화domestication'로 사람들은 그때까지 민중의 삶 속에 살아 숨 쉬던 소박한 야오요로즈八百万의 신들(아주 많은 수의 온갖 신들―옮긴이)을 잃게 됩니다. 이렇게 되자 민중은 역병이나 천재지변 등이 일어났을 때, 신들을 업신여기고 소홀히 했기 때문에 악령이 보복한 것이라 여겨 무서움에 떨게 되었습니다. 일찍이 후지와라씨藤原氏 시대(일본 고대사에서 헤이안 시대까지를 가리키는 말로, 이 기간 동안 후지와라씨 일족은 천황의 외척으로 득세하며 섭정·관백으로 통치했다―옮긴이)에 정치가 종교를 통제한 후로 천황가에 불행한 일이 잇달아 일어나자 사람들이 악령의 소행이라며 두려워했던 것과 닮았습니다.

이러한 민심의 불안을 달래기 위해 엔쿠는 여러 지방을 돌아다니며 기도하는 마음을 담아 직접 만든 불상을 사람들에게 나눠 준 것이지요. 말하자면 '진혼鎭魂'을 위한 불상입니다.

진혼. 도호쿠 지방에서 쓰나미로 생겨난 산더미 같은 잔해들을 마주했을 때 저는 기도하던 어머니의 모습이 선명하게 떠올랐습니다. 그것은 기시감이 있는 풍경이었습니다.

어릴 적에 고향인 구마모토 시내의 번화가에 화재가 나서 10명 이상의 사람들이 목숨을 잃은 대참사가 있었습니다. 폐품 회수업에 종사하던 부모님이 그 뒷정리를 하면서 현장에 남겨진 건축 자재나 가구, 여러 가지 생활용품 등, 예를 들어 이불이나 옷가지, 혹은 문구류, 냄비, 솥, 가전제품, 불타 죽은 동물 사체에 이르기까지 그 모두를 매립지로 운반했습니다. 어머니는 그 잔해의 산을 향해 잎이 달린 조릿대 가지를 흔들며 소리를 하고 춤을 추며 홀로 '진혼' 의식을 행하셨습니다.

아무리 문명이 발달하고 시대가 바뀌어도 거대한 재난 앞에서 인간은 무력할 뿐이라는 사실은 변함없습니다. 때문에 진혼 의식이 있고, 기도가 있는 것이지요. 그러한 소망을 눈에 보이는 형태로 만들어 민중들의 삶 속에 널리 퍼뜨렸다는 점에서 뒤러와 엔쿠는 같다고 생각합니다.

/

기도의 태도

/

동일본 대지진 당시 지각 대변동으로 생긴 높이 수십 미터의 쓰나미는 삽시간에 제방을 넘어 시가지를 집어삼키고 사람들의 생활을 휩쓸어버렸습니다. 잃어버린 것은 공장이나 상점, 집뿐만이 아니었습니다. 소중한 식량을 키워내는 논밭들 역시 많이 유실되었습니다. 쓰나미뿐만 아니라 뒤따라 일어난 원자력 발전소의 방사능 유출 역시 농업에 막대한 손실을 가져왔습니다. 대지의 은혜를 송두리째 잃어버린 것입니다. 대지의 은혜로움에 관해서 생각할 때 제 마음속에 떠오르는 것은 장 프랑수아 밀레(1814-1875)가 그린 〈만종〉입니다.

붉게 기운 석양 아래 저녁 종이 울리고 부부로 보이는 남녀는 고개를 숙인 채 기도하고 있습니다. 이 그림에서는 대지가 화면의 3분의 2를 점하고 있어, 농민에게 대지가 얼마나 중요한 것인지를 보여주고 있습니다. 두 사람 발치에 놓인 바구니 속에는 조그만 감자가 몇 알 들어 있을 뿐입니다. 아마 하루 종일 몸이 가루가 되도록 일해도 그것밖에는 얻을 수 없었던 것이겠지요. 이렇게 가난하지만 그들은 모자를 벗고 손을 모아 기도합니다. 고개를 깊이 숙이고 기도를 올립니다. 이는 3월 11일 이전 피해 지역의 논밭에서도 볼 수 있던 일상적인 풍경 아니었을까요.

대지에 발을 딛고 마음을 담아 기도하는 두 사람의 모습에는

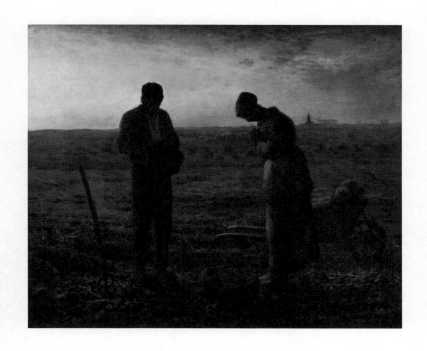

〈만종〉

장 프랑수아 밀레,
1859년, 오르세 미술관, 파리

국가나 문화의 차이를 넘어서는 조용한 감동이 있어, 대체 이 기도라는 것은 무엇일까, 하고 새삼스럽게 생각하게 됩니다.

이 점에서 의미심장한 것은 앞에서 이야기한 빅터 프랭클의 지적입니다.

빅터 프랭클에 따르면 인간의 행위에는 세 가지 가치가 있다고 합니다. 첫 번째는 '창조'. 이것은 예술을 비롯하여 무언가를 만들어내는 창조적인 행위입니다. 두 번째는 '체험'입니다. 인간은 사는 동안 늘 무언가를 체험해나갑니다. 아주 사소한 일부터 흔하지 않은 일까지 여러 수준의 체험을 합니다. 그리고 세 번째는 '태도'입니다. 이는 무언가를 만들어내는 창조와도 다르고 어떤 것을 체험하는 것과도 다른, 바꿀 수 없는 운명에 대하여 어떤 태도를 취할지를 뜻합니다. 그런데 프랭클은 이 '태도'에서 특히 인간됨의 진정한 가치, 즉 존엄성이 드러난다고 했습니다.

저는 '기도'가 바로 이 '태도'에 포함되지 않나 싶습니다.

프랭클은 인간의 아름다운 '태도'의 예로 다음과 같은 이야기를 합니다. 어느 병원에 불치병으로 사흘 뒤에 죽는다는 선고를 받은 환자가 있었습니다. 이 사실을 알게 된 그는 사흘째 되는 날 자신을 간호하는 간호사가 야간 근무를 하지 않도록 의사에게 부탁했습니다. 왜냐하면 그날은 간호사의 생일이었기 때문입니다. 그는 그 간호사가 자기 생일날 환자의 시체를 처리하게 하고 싶지 않았던 것이지요. 그렇게 그는 그날 밤 세상을 떠납니다.

사흘 뒤에 죽는다는 선고를 받는다면 사람은 무엇을 하려 할

까요. 개중에는 누군가를 저주하겠다고 할 사람이 있을지도 모르겠습니다. 누구든 걸리기만 하면 화풀이를 하겠다는 사람도 있을 수 있습니다. 하지만 그는 그리하지 않았습니다. 간호사의 작은 행복을 빌며 '어떤 태도'를 보인 것입니다. 여기에 인간의 숭고함이 있다고 프랭클은 말합니다.

기도란 적극적인 행동은 아닙니다. 고통스러워하는 누군가를 위해 기도했다고 해서 그 사람의 병이 낫지도 않으며, 가난으로부터 구제할 수도 없고, 또 잃어버린 것을 되찾지도 못합니다. 기도에는 아무 힘이 없는 듯 보이지만 역시 대단한 힘이 깃들어 있습니다. 기도는 즉시 효과를 보이지도 않고 무력해 보일 수도 있지만, 겸허한 기도에는 사람의 마음을 감동시키는 무언가가 있어 어딘가 아름다워 보이기까지 합니다.

무슨 말을 할지 몰라 기도밖에 못한다고 하는 것은 뒤집어 생각해보면, 말을 잃더라도 기도는 할 수 있다는 것입니다. 이는 말보다 기도가 더 원시적임을 의미하는 것인지도 모르겠습니다. 그러니 모든 말이 허무해지는 순간이라 할지라도 기도하는 이의 태도는 전해지는 것이지요.

이와 마찬가지로 기도에 형태를 부여한 예술 작품 역시 마찬가지라고 생각합니다. 뒤러의 판화, 엔쿠의 불상 그리고 밀레의 그림. 여기에서 전해지는 기도하는 마음은 보는 이의 마음을 흔들어 감동시키는 힘을 가지고 있습니다.

그러니 저는 감동을 잃어버린 사람들에게 어떻게든 그 마음

을 흔들어 감동시키는 기도의 예술을 보여주고 싶습니다. 왜냐하면 무언가에 감동하는 힘이란 곧 살아가는 힘이기 때문입니다. 살아갈 힘을 잃어버린 사람은 더 이상 그 무엇에도 감동하지 않습니다. 뒤집어 말하면, 무언가를 보고 감동할 수 있다면 그건 살아갈 힘이 되살아났다는 뜻입니다.

감동이라는 것은 제 안에서 자가발전처럼 일으킬 수 있는 것이 아니라 바깥에 있는 무언가를 매개로 하지 않으면 생겨나지 않습니다. 뒤러나 엔쿠, 밀레 같은 이들이 '기도'에 '형태'를 부여하기 위한 모색을 거듭했던 것도 바로 이 때문이 아니었을까요.

9장
/

정토에
관하여

나는 자연이 되고 싶다

자연은 불합리하고 가차 없는 폭력을 휘두르곤 하지만, 우리들은 그런 자연에서 치유와 구원을 찾곤 합니다. 자연은 재앙과 불행, 죽음을 가져오지만 환희와 행운, 생명의 원천이기도 하기 때문이죠.

지진으로 대지가 흔들리고 쓰나미로 모든 것이 휩쓸려 내려가는 경험을 했으니 아무 거리낌 없이 자연을 예찬하는 기분이 될 수는 없겠지요. 그리고 방사성 물질의 확산으로 강과 숲, 목장의 청징한 반짝임이나 속삭이는 듯한 자연의 고동소리를 소박하게 만끽하고 싶은 마음도 위축되는 것 같습니다.

그럼에도 자연은 모든 오탁汚濁과 혼란을 정화하고 평온함과 어슴푸레한 희망도 함께 가져옵니다. 자연은 인간이 손을 뻗으면 닿을 만한 곳에 존재하지만, 인간의 힘을 초월하여 작동하고 있는지도 모르겠습니다.

저도 환갑을 앞두고부터 괜스레 자연을 그리는 마음이 강해졌습니다.

가끔은 깊은 산을 찾기도 하지만, 유심히 살펴보면 도시 안에도 기분 좋은 그늘을 만드는 나무숲이나 꽃과 풀이 무성한 강둑, 수초가 떠 있는 연못 같은 곳이 있어서 안도감을 느낄 수 있습니다. 귀를 기울이면 작은 새의 지저귐이나 바람의 소곤거림

이 들려옵니다. 봄이면 꽃이 피고 가을이면 단풍이 든 나뭇잎은 제 수명을 알고 떨어져 내립니다. 자연은 사시사철 그러데이션 되듯 색을 갈아입고, 하늘빛과 공기도 변해갑니다.

자연현상에 대한 감각은 나이를 먹을수록 예민해지는 듯합니다. 이러한 시시각각의 변화를 몸으로 느낄 때면 답답한 도회 생활은 그만두고 시골에서 여유로운 삶을 시작해볼까 하는 생각이 들 때도 있습니다. 자연과 일체가 되고 싶다, 그게 안 된다면 적어도 자연 깊숙이 들어가 조용하고 평온한 생활을 보내고 싶다는 마음이 해가 갈수록 점점 강해지고 있습니다.

그러다가 저는 신비로운 화가 한 사람을 만났습니다. 이누즈카 쓰토무(1949-1988)입니다. 이누즈카는 작고한 지 20여 년이 지난 최근에야 주목받게 된 '아는 사람만 아는' 존재입니다.

이누즈카는 저와 거의 같은 세대로, 종전 몇 년 뒤에 가와사키에서 태어났습니다. 어린 시절부터 그림을 좋아한 그는 대학 졸업 후 중학교 미술 선생님이 되어 틈만 나면 오쿠타마나 미나미알프스, 야쓰가타케, 야리가타케 등을 다니면서 자연을 묘사했습니다.

그가 그린 그림의 특징은 몹시 사실적이라는 것입니다. 풀 하나, 돌멩이 하나, 나뭇잎 하나까지 사진으로 착각할 만큼 정밀하게 그려져 있습니다. 세간에서 쓰는 말로 하자면, '수퍼 리얼리즘'이라고 할까요. 하지만 그의 그림에는 말로는 다 표현할 수 없는 무언가가 깃들어 있습니다.

제가 처음으로 본 것은 〈장마가 갠 사이〉라는 작품입니다. 무성하게 자라난 부드러운 초원이 손에 잡힐 듯한 곳에 펼쳐져 있고, 그 안쪽에는 조그마한 나무숲이 있습니다.

처음 봤을 때는 두말할 필요도 없이 초여름 풍경에서 잘라낸 듯한 스냅샷이었습니다. 하지만 이 그림을 바라보고 있으면 풀숲이 와삭와삭 술렁거리는 소리를 내기 시작하고 습기를 머금은 풀내음이 숨 막힐 정도로 자욱해집니다. 저는 범상치 않음을 느끼고 주춤했습니다. 그저 아름다운 자연을 베껴 그린 그림만은 아닌 것입니다.

이누즈카는 때때로 "나는 자연이 되고 싶다"는 말을 했다고 합니다. "나는 한 그루의 너도밤나무이고 하나의 돌멩이다"라고 말이죠.

세상에는 '자연과 인간의 공생'이라는 말이 있습니다. 하지만 이누즈카의 작품은 그런 피상적인 것이 아니라, '공생'을 훌쩍 뛰어넘어 자연 속에서 스스로 소멸해가는 듯한 그림입니다.

그는 1988년에 다니가와타케에 스케치를 하러 간 뒤, 서른여덟의 젊은 나이로 영영 돌아오지 못할 사람이 되었습니다. 사인은 조난이라고 합니다. 하지만 스스로 선택한 것이 아닌가 하고 생각하는 이들도 있습니다. 사실인지 여부는 알 수 없습니다만.

눈 속의 정토

이누즈카와의 만남을 계기로 저는 풍경화의 힘에 다시금 눈뜨게 되었습니다. 그러고는 요사 부손이 특별히 좋아졌습니다.

부손은 화가보다는 하이쿠(일본 전통의 짧은 구로 된 시—옮긴이) 시인이라는 이미지가 강할지도 모르겠네요. 하지만 저는 하이쿠 그림俳画을 포함하여, 그의 그림에 강한 매력을 느낍니다.

셋쓰의 게마무라(지금의 오사카 시 미야코지마 구)에서 태어난 부손은 마쓰오 바쇼(1644~1694)를 동경하여 전국 각지를 떠돌며 멋진 하이쿠를 많이 남겼습니다.

예를 들면 '봄의 바다는 온종일 너울너울 굽이치는고春の海終日のたりのたり哉'나 '유채꽃이여 달은 동쪽에 있고 해는 서쪽에菜の花や月は東に日は西に'처럼 조용하고 한가로운 가운데 커다란 스케일을 느끼게 하는 하이쿠. 혹은 '두 마을에는 전당포 하나 있고 겨울나무숲二村に質屋一軒冬木だち'처럼 한 편의 서정성과 유머를 함께 가지고 있는 작품이 있습니다. 이런 느낌은 그의 또 하나의 생업인 그림에도 그대로 발휘됩니다.

그의 대표작 중에 〈연아도〉라는 것이 있습니다. 싸락눈과 찬바람이 휘몰아치는 가운데 까마귀 두 마리와 솔개 한 마리가 마른 나뭇가지 위에 앉아 있는 한 폭의 작품으로, 몸을 웅크리고 추위를 견디는 사람들처럼도 보입니다. 그렇다고 결코 비극적인

〈야색루대도〉

요사 부손,
18세기, 개인 소장

느낌은 아닙니다. 부손은 자연과 그 안에서 살아가는 생물들을 어떤 과장도 없이 있는 그대로를 실로 절절하게 그려내고 있습니다. 이를 보고 있으려니 부손이라는 사람의 됨됨이가 그림 위로 그대로 떠오르는 듯합니다.

부손이 그린 풍경 가운데 제가 가장 사랑하는 것은 〈야색루대도〉입니다. 그가 만년에 이르러서야 마침내 정착한 교토의 겨울을 그린 이 그림에는 히가시야마東山인 듯한 산봉우리에 안겨 소복하게 눈 내린 마을이 고즈넉합니다. 실제로 색은 칠해져 있지 않지만 집의 등불이 노란 반딧불처럼 켜진 듯이 느껴집니다. 뼛속까지 얼어붙을 듯한 경치이면서도 참으로 훈훈한 온기가 느껴집니다. 부손만의 멋스러운 풍미가 화면 전체를 가득 채운 작품입니다.

새하얗게 정화된 세계 속에서 고즈넉하게 사람들이 삶을 일구는 그 경치가 제게는 일종의 이상향, 혹은 '정토淨土'처럼 보였습니다. 부손 역시 그렇게 생각하고 높은 곳에서 이 경치를 내려다본 것이 틀림없습니다.

/

무지개 저편의 정토

/

프랑스의 장 프랑수아 밀레가 그린 〈봄〉에서도 이누즈카와 부

손이 그림에 담은 자연과 비슷한 느낌을 받았습니다. '바르비종 파'로 불리는 자연주의 그룹에 속해 있던 밀레는 두말할 필요도 없이 앞서 언급한 〈만종〉을 비롯하여 〈이삭줍기〉 〈씨 뿌리는 사람〉을 그린 농민 화가로 유명합니다.

부손과 밀레는 태어난 시대도 지역도 전혀 다릅니다. 미술사 적으로도, 회화 작법에 있어서도 접점이 전혀 없습니다. 하지만 저는 이상하게도 이 둘에게는 어떤 통하는 부분이 있는 것처럼 느껴졌습니다. 이전에는 그것이 무엇인지 그다지 깊이 생각해 보지 않았습니다. 하지만 지금은 어느 정도 확실해졌습니다. 그 것은 부손의 〈야색루대도〉에 관해서 이야기했을 때와 마찬가지 로 '정토'라는 것에 있지 않을까 합니다. 밀레는 프랑스인이니, '정토'라는 말이 어색하다면 '유토피아'라고 해도 좋겠습니다. 아 니면 '천국'이라는 말이 좋을지도요. 어쨌든 저는 이런 것들이 느껴지네요.

〈봄〉은 밀레가 자택 뒷마당에서 멀리 있는 퐁텐블로(파리 근 교에 위치한 휴양지로 밀레가 속한 바르비종파의 근거지—옮긴이) 숲을 바라본 정경입니다. 비가 그친 듯한 하늘에는 커다란 쌍무지개 가 떠 있고 구름 사이로 엷은 햇살이 쏟아져 질척거리는 대지를 비추고 있습니다. 밀레는 풍경 화가라기보다는 인물 화가라고 해야 할 정도로 그의 그림에는 사람이 빠짐없이 등장하는데, 이 그림은 슬쩍 봐서는 사람이 보이지 않아 깜짝 놀라게 됩니다. 하 지만 자세히 들여다보면 한가운데 있는 논두렁길에 발자국 같은

것이 점점이 빛나고 있습니다. 그 발자국을 눈으로 쫓다보면 화면 안쪽 깊숙이 볼록 올라온 나무 아래에 비를 긋는 남자가 아주 작게 그려져 있습니다.

이는 밀레와 같은 바르비종파 화가인 테오도르 루소(1812-1867)라고 일컬어집니다. 그는 밀레의 둘도 없는 친구였지만 그림을 그리기 몇 해 전 세상을 뜨고 말았습니다. 밀레는 그런 그를 애도하여 이 그림을 그렸던 것이지요.

무지개는 저세상과 이 세상의 가교입니다. 차안과 피안을 이어주는 것입니다. 그 맞은편에는 아마도 신의 세계가 있겠지요. 밀레는 이 그림 속에서 친구와의 이별을 아쉬워한 후 이윽고 그가 무지개 다리를 건너 사라져가는 모습을 바라보았던 건 아니었을지요.

전하는 말에 따르면, 무지개의 끝이라는 것은 먼저 저세상에 간 사람이 머지않아 그의 곁으로 오게 될 사랑하는 사람을 기다리는 장소라고도 합니다. 그런 생각을 하면서 이 그림을 보고 있으면 말할 수 없는 감정이 복받쳐 올라 눈물이 나올 것만 같습니다. 친구를 천국으로 보내는 그림에 〈봄〉이라는 제목을 붙인 것 역시 대단합니다. 힘겨운 이별을 재생의 계절에 빗대다니 이 얼마나 풍요로운 마음인가요.

밀레는 단순한 농민 화가가 아니라 넉넉하고 깊이 있는 사색을 겸비한 화가라고 생각합니다.

〈봄〉

장 프랑수아 밀레,
1868-1873년, 오르세 미술관, 파리

부손과 밀레는 엄밀히 말하자면 '풍경 바로 그 자체'가 아니라, '풍경 사이로 엿보이는 인지人知' 같은 것을 그렸다고 생각합니다. 자연 풍경을 그리면서 그 안에 있는 인간의 존엄한 삶을 그렸던 것입니다.

그렇다면 이누즈카 쓰토무에게 자연은 무엇이었을까요. 그가 그린 것은 부손이나 밀레의 그림과는 많이 다릅니다. 그는 풍경을 통해 인간의 삶을 발견해내려 하지 않았으니까요.

하지만 다른 점만 있는 것은 아닙니다. 이누즈카 역시 자연 속에서 자신의 '정토'를 응시하고 있었다는 느낌이 들기 때문입니다.

이누즈카의 작품 중에서 이런 점이 특히 잘 드러나는 것은 〈어둡고 깊은 계곡 입구 1〉이라는 작품입니다.

환상적인 분위기를 띤 어두운 계곡을 그린 그림입니다. 바로 앞, 손에 잡힐 듯한 곳에 화면의 절반은 차지할 듯한 거대한 바위가 자리 잡고 있으며 그 안쪽으로 맑고 차가운 계곡물이 하얀 비말을 흩뿌리며 세차게 떨어지고 있습니다. 가만히 보고 있노라면 그 거대한 바위는 태곳적부터 거기에 있던 존재처럼 보이고, 흘러가는 물은 줄어들 줄 모르는 모래시계 속 모래처럼 영원한 시간을 가리키고 있는 듯합니다. 점점이 흩어지는 물방울로

〈어둡고 깊은 계곡 입구 1〉

이누즈카 쓰토무,
1988년, 개인 소장

가득한 공간은 별이 가득한 우주처럼 보이는데, 계곡물이 흘러오는 방향을 더듬어 거슬러 올라가면 물줄기는 점점 가늘어지면서 안쪽 더욱 깊숙한 곳으로 보는 이들을 안내합니다. 어쩌면 그림을 그리는 이누즈카 자신이 그리로 이끌려 어둡고 깊은 계곡 깊숙한 곳까지 헤치고 들어가 결국에는 소멸되고 말았는지도 모르겠습니다.

이 그림에서 인간적인 따스함은 그다지 느껴지지 않습니다. 하지만 이 역시 하나의, 말하자면 유쾌함도 불쾌함도 아닌, 슬픔도 즐거움도 초월한 그리고 완전한 정적으로 가득한 일종의 정토가 아닐까 싶습니다.

/

최초, 그리고 최후의 장소

/

이 세 사람의 작품을 눈앞에 떠올리면서 저는 깊이 생각해봅니다. 풍경화의 원초적인 형태란 과연 어떤 것이었을까, 하고 말입니다. 그러면 인류가 그림을 그리기 시작한 태고의 광경이 눈앞에 떠오릅니다.

사나운 동물과 타오르는 불꽃, 여러 가지 천재지변….

예를 들어 라스코 동굴이나 알타미라 동굴 벽화에서처럼, 그 시절 사람들은 자연과 함께 살아가다 마주친 놀라움이나 두려

움, 경외심 같은 것을 말보다 그림으로 먼저 표현했습니다. 그
들의 원시적인 회화는 주술화의 범주에 들어간다고 해야 하겠지
만 넓은 의미에서 보면 자연을 그린 풍경화적인 요소도 있고 그
안에는 이상향에의 동경 같은 것도 들어 있는 듯합니다.

그런데 고대인들의 이런 소박한 회화가 이윽고 종교화 같은
장르로 발전하면서 기적이나 영험함을 직접 드러내지 않는 부분
은 채용되지 않은 채 남았습니다. 그 남은 부분이 풍경화의 원형
이 된 게 아닐까 싶습니다.

그러니 풍경화는 처음부터 인간의 원시적, 원초적인 감동의
잔재 같은 것을 품고 있었던 것입니다. 그림의 힘이 보는 이들을
사로잡고, 보는 이들의 상상력을 몇 겹이고 거듭 자극하면서 정
토적인 장소, 도원향桃源鄕적인 곳으로 이끄는 것이 아닐까요.

다소 모순이 되는 듯도 하지만, 근현대의 화가가 자연을 그
리는 이유는 태곳적 사람들이 자연에의 경외를 표현하기 위하여
그림을 그리는 것 같은 원시적인 정열과는 전혀 다른 극히 지적
이고 현대적인 바람이라는 것도 진실입니다. 사람이 자연과 일
체로서 살아가고 있다면, 자연이 특별히 회화의 테마가 될 리 없
기 때문입니다. 자기 자신이 자연과 해리되어 있음을 의식하기
때문에 더욱 자연과 일체화하고 싶고, 자연으로 귀화하고 싶다
는 열렬한 소망이 생기는 것이지요. 실제로 풍경화가 융성하게
되는 것은 회화사에서는 비교적 늦은 시기이며, 특히 유럽에서
는 근대 이후의 일이었습니다.

그러니까 근현대 화가들이 인간이라는 존재에 관해 강하게 질문하고, 이와 동시에 인간과 자연의 관계에 관해서도 강하게 의식한 결과 풍경화라는 장르가 부상하고, 풍경을 바라보는 시선 속에 원초적으로 포함되어 있던 정토적인 것, 이상향적인 것을 그리는 마음이 소생했다고 할 수 있습니다. 더욱이 잠들어 있던 태곳적 기억이 봉인에서 풀려나면서 여러 가지 형태를 지니고 회화 속에 나타나기 시작했다고도 할 수 있습니다.

에도 시대를 살았던 부손, 19세기의 프랑스를 살았던 밀레, 그리고 저와 거의 같은 20세기를 산 이누즈카. 그들은 살았던 시대, 살았던 지역이 각각 다른 삼인삼색의 화가들입니다. 그 표현도 삼인삼색입니다. 하지만 그들 모두가 결국 하나같이 정토적인 것을 꿈꾸었다는 사실은 흥미롭습니다.

특히 이 장에서 소개한 세 작품은 모두 화가가 세상을 뜨기 직전에 그린 것입니다. 인간이 최후에 원하고 찾는 것은 무엇일까를 단적으로 보여주고 있는 것 같습니다.

10장

받아들이는
힘

/

인지를 넘어선 것

/

이 세상을 살다 보면 자신의 힘으로는 어떻게도 할 수 없고 피해 볼 도리도 없이, 주어진 상황을 어떻게 받아들일지가 문제가 되기도 합니다.

운명이라는 말로 표현되기도 하는 바로 그것입니다.

용모나 체형을 비롯하여 혈통이나 가문, 거기에 유전이나 태어난 나라, 시대까지…. 이러한 것들은 자기 마음대로 선택할 수도 바꿀 수도 없습니다. 우리들은 태어나면서 이 선택할 수 없는 조건들을 부여받습니다. 그럼에도 인간은 본래 자유로운 존재라고 하지요. 이 불합리함을 어떻게 받아들여야 좋을까요.

내게 주어진 것들이 그저 삶을 힘들게 할 뿐이고, 그에 관해서 이리저리 생각해볼 자유는 있지만, 결국에는 그 주어진 것들을 받아들이는 수밖에 없다면 어떨까요? 사고할 자유가 있는 만큼, 그렇지 않은 경우보다 오히려 더욱 고통스럽게 느껴지지 않을까요. 하지만 그러한 부조리 속을 살고, 자신에게 주어진 상황을 받아들임으로써 오히려 창조적인 작품을 남긴 이들이 있습니다. 그들은 불가피한 것을 '받아들이는 힘'을 통해 시대를 넘어 한 줄기 빛을 떨치는 작품을 세상에 내보일 수 있었던 것입니다.

대표적인 예가 4장에서 소개한 루시 리와 그녀의 창작 파트너인 한스 코퍼(1920-1981) 그리고 임진왜란 당시 일본에 끌려와

사쓰마야키薩摩焼(사쓰마의 도자기—옮긴이)에 관여하게 된 심수관입니다. 그들이 모두 도예 일을 한 것은 결코 우연이 아닙니다.

　도예는 흙과 불이 전부입니다. 엄밀하게는 물이나 태양의 영향도 있지만, 궁극적으로는 흙과 불 두 가지로 성립되는 것입니다. 아무리 마음을 담아 점토 반죽을 하고 아무리 정성을 들여 그림을 그려 넣어도, 불의 힘에 맡기는 시점에서 작가의 노력은 끝납니다. 멋진 작품이 만들어지기도 하지만 가마에 들어간 모든 작품이 못 쓰게 되는 경우도 있습니다. 그런 의미에서 도예란, 실로 인지를 넘어선 힘을 받아들인 후에야 성립되는 것입니다. 리와 코퍼, 심수관 역시 이 힘을 받아들임으로써 비로소 뛰어난 작품을 남길 수 있었습니다.

/

담담하게 받아들이기

/

루시 리는 20세기 초 빈에서 유대계 의사의 딸로 태어났습니다. 전하는 이야기에 따르면 그녀의 생가는 상당히 유서 깊은 가문으로 제법 행복한 소녀 시절을 보낸 것 같습니다. 화가인 구스타프 클림트나 건축가인 요제프 호프만(1870-1956)이 이끈 새로운 예술 운동의 공기를 마시면서 자라난 그녀는 이윽고 미술 학교에 입학하여 도예를 배우고, 졸업 후 결혼을 한 뒤 자신의 공

방을 엽니다.

그러나 1930년대 즈음부터 대두한 나치에 의해 행복하던 인생은 종지부를 찍습니다. 가혹한 박해 속에서 리는 1938년에 영국으로 망명합니다. 이후 그녀는 런던에서 조용히 도기로 된 단추를 만들며 생활을 이어갑니다. 그 와중에 이혼까지 하게 된 그녀는 혼자만의 고독한 싸움을 시작합니다.

전 유럽이 전쟁으로 인해 정세가 불안했지만, 색이 선명하고 디자인이 세련된 그녀의 단추는 고급 부인복의 특수 주문품으로 환영받아 수요가 꽤 있었다고 합니다. 덕분에 공방은 궤도에 올랐고 그녀는 그 수입으로 생계를 이어가면서 작품 활동을 재개할 수 있었습니다. 전쟁이 끝나고 얼마 지나지 않았을 때, 그녀의 공방으로 같은 유대계이면서 독일에서 도망 온 한 청년이 일을 구하러 왔습니다. 그가 한스 코퍼입니다. 당시 리는 44세, 코퍼는 26세였습니다.

루시 리의 작품에는 독특한 매력이 있는데, 그 매력의 특징은 사람 마음을 한없이 편안하게 만드는 섬세함에 있습니다. 장식이 별로 없는 깔끔한 형태 속에 소녀의 섬세한 감수성 같은 것이 숨 쉬고 있습니다. 그러면서도 들어보면 묵직한 느낌의 중압감이 손에서부터 몸 깊숙이 전해져 옵니다. 실제로 그녀가 만든 컵으로 커피를 마셨을 때 그렇게 느꼈습니다. 얇아 보이는 외견과는 전혀 다른 질감에 깜짝 놀랐습니다. 그녀는 자그마한 체구에 마르고 연약한 사람이었으니, 어째서 이럴 수 있었는지 수수

〈백자청선문발〉

루시 리,
1979년, 도쿄 국립근대미술관, 도쿄

께끼처럼 느껴졌습니다.

　리가 조선백자에 매료되었던 탓인지 그녀의 작품에서는 동양적인 분위기가 풍겨 나옵니다. 선명한 색깔을 사용한 그릇도 물론 매력적이지만, 저는 하얀 그릇이 특별히 더 아름답게 느껴졌습니다. 그녀는 장수해서 93세까지 살았는데, 창작상 교류가 있었던 버나드 리치가 보내준 조선백자 달항아리를 죽을 때까지 소중히 여겨 만년에는 항상 그 항아리 옆에 앉아 있었다고 합니다.

　리는 "나는 그저 도예가potter일 뿐, 내 작품에는 어떤 의미도 없다", "작가라 할 수 있는 도예가도 있겠지만, 도예는 공예일 뿐, 회화나 조각과는 다르다. 도기pot를 만들고 싶었던 것일 뿐"이라 했는데, 이 말처럼 그녀의 작품은 감상을 위한 것이라기보다는 실용미와 청초한 아름다움으로 가득 차 있습니다. 이는 그녀가 살아가는 방식에서도 그대로 드러납니다. 그녀는 항상 소박하고 단정했으며, 트레이드 마크인 가슴까지 올라오는 앞치마를 하고 런던 시내의 작은 공방에서 매일 도자기를 구웠습니다.

　그녀의 작품들은 이루 말할 수 없는 박해로 내몰린 끝에 머물게 된 은신처 같은 주거 공간에서 태어난 것입니다. 그러나 이상하게도 그녀의 손에서 태어난 작품들에는 전혀 그러한 느낌이 없습니다. 견디기 힘든 고난이 수도 없이 그녀에게 닥쳤을 테지만, 그럼에도 그녀의 인생을 힘들게 하고 괴롭힌 것들에 대한 원

한이나 미움이 전혀 느껴지지 않습니다. 그렇다고 한없이 밝고 적극적인 것도 아닙니다. 말하자면 자신의 운명을 담담하게 받아들이는 듯한 느낌이라고 할까요.

그러한 삶의 방식이 반영되어 있기에 그녀의 작품에는 매일 아침 눈을 뜰 때마다 다시 새롭게 출발하는 듯한 새하얀 투명감과 개운함이 있는 것 같습니다.

/

키클라데스 폼

/

이어서 말씀드릴 인물은 루시 리에게는 평생의 친구이자 창작 파트너이기도 했던 한스 코퍼입니다.

코퍼는 리보다 18년 늦은 1920년, 체코 국경 근처인 독일 동부의 한 마을에서 태어났습니다. 코퍼의 아버지는 유대인으로 섬유 공장을 운영하고 있었으나 코퍼가 16세에 자살했습니다. 이유는 역시 나치의 박해 때문입니다. 유대인이 아닌 부인과 아이들을 지키기 위해 스스로 목숨을 끊은 것입니다. 당시에는 가족들에게 피해가 가지 않도록 자살을 선택하는 유대인들이 적지 않았다고 합니다. 남겨진 코퍼와 가족들은 그 견디기 힘든 마음을 곱씹으며 살아야 했을 겁니다.

그 뒤 루시 리의 가족과 마찬가지로 코퍼의 가족들도 뿔뿔이

흩어지게 되었고, 코퍼는 영국으로 건너갑니다. 이미 목숨이 위태위태한 상황에서 오른 피난길이었을 터인데 거기에 더 큰 불행이 닥칩니다. 적국인 독일인임이 발각되어 캐나다 수용소로 보내졌기 때문입니다. 그곳에서 코퍼는 영국에 가기 위해 영국군에 지원합니다. 원래도 그다지 튼튼하지 않았던 코퍼의 몸은 가혹한 병역 속에서 엄청난 고통을 겪게 됩니다.

그는 루시 리의 공방을 방문하기 전까지 도예에 관해서는 아무것도 모르는 문외한이었다고 합니다. 타고난 재능이 있었던 거겠지요. 리의 도움을 받고 눈에 띄게 발전을 거듭해 작가로 이름을 알리기까지 그리 많은 시간이 걸리지도 않았다고 합니다.

리와 코퍼는 10년 이상 같은 공방에서 함께 제작을 했으며 깊은 우정으로 이어져 있었다고 합니다. 코퍼 역시 리에게 지지 않을 정도의 인내심으로 묵묵히 작품 활동을 계속했습니다. 자기 운명을 원망하지도 저주하지도 않으며, 주어진 것을 담담히 받아들였다는 의미에서 이 두 사람은 아주 닮았습니다.

공동 제작 기간이 길었으므로 둘의 작풍에는 통하는 것이 있습니다. 섬세한 감수성이 느껴지는 부분 같은 것은 커다란 공통점입니다. 그러나 전혀 다른 개성도 있어서 코퍼는 코퍼로서 또 눈에 띕니다.

그의 작품은 최근 들어 갑자기 좋은 평가를 받으면서 많은 팬들이 생겨났는데, 작품에서 특징적이라 할 만한 것은, '키클라데스 폼Cyclades form'이라고 하는 독특한 형태를 가진 도기들

〈키클라데스 폼〉

한스 코퍼,
1975년, 버클리 콜렉션, 버클리
© Private Collection, (Ex Berkeley Collection) Photo: hus-10, Inc

입니다. 윗부분이 크고 아래가 좁은, 마름모꼴 같기도 하고 역삼각형 같기도 한 형태를 한 작품군이지요.

혹은 '스페이드 폼'이라고 해서 사각형 모양의 아래쪽에 원추형 다리가 붙은 것도 있습니다. 형태가 다른 입체적인 도기를 먼저 만든 후, 그 몇 가지를 조합한 것인데, 상하가 역전된 듯한 특이한 형상으로 그릇이라기보다는 조각상 같은 인상을 줍니다.

코퍼의 작품은 전위적인 모던 아트처럼 보이지만, 실은 선사시대나 고대 조각에서 영감을 얻은 것입니다. 특히 그 이미지의 바탕이 되는 형태는 기원전 3000년경 에게 해의 키클라데스 제도에서 만들어진 석우石偶(인물 조각)라고 합니다. 영국 박물관에 매일같이 들러 그것을 바라보는 동안 새로운 형태에 관한 영감이 떠올랐다고 합니다.

그 사실을 알고 찬찬히 살펴보니, 그의 작품은 고대 유적지에서 발굴된 유물처럼 보이기도 합니다. 먼 옛날부터 끊이지 않고 이어져 온 시간이 그릇 주위에 떠다니고 있는 것처럼 느껴집니다. 오래된 새로움, 정말 신비로운 감각입니다.

코퍼는 루시 리의 공방을 나온 후 교외에 자신의 아틀리에를 만듭니다. 사치와는 완전히 담을 쌓고 산 리에게 지지 않을 정도로 실로 소박한 삶을 살았다고 합니다. 그러나 운명의 여신이 그에게 미소를 짓는 일은 없었습니다. 아직 충분히 활약할 수 있을 50대, 코퍼는 근위축성측색경화증(루게릭병)이라는 희귀질환이 발병하여 예순 무렵에 세상을 떠났습니다.

그의 사진을 보면 원래 그가 가진 외모 때문인지 마치 수도사 같은 분위기가 풍깁니다. 공방에서 제작을 하고 있는 리의 사진 역시 금욕적인 느낌이 납니다. 두 사람의 작품은 전혀 꾸민 구석 없음에도 순수한 재료의 아름다움으로 넘쳐납니다. 실제로는 통곡할 정도로 가혹했을 그들의 인생을 생각하면 그 평온함이 가슴에 스며듭니다.

/

사쓰마에서 꽃핀 백자

/

세 번째로 말씀드릴 인물은 심수관입니다.

심수관의 경우에는 루시 리나 한스 코퍼와는 달리 개인이 아니라 일족이라는 차이는 있으나, 피할 수 없는 운명을 묵묵히 받아들이면서 도자기라는 예술 표현을 통해 가혹한 삶을 살아냈다는 의미에서 공통점을 찾을 수 있습니다.

일본에서의 심수관의 역사는 도요토미 히데요시가 일으킨 임진왜란 때로 거슬러 올라갑니다. 일본 장수들은 당시 수요가 많았던 도예 기술을 높이기 위해 선진 지역이었던 조선에서 다수의 장인들을 잡아왔습니다. 심수관 일족은 사쓰마의 시마즈에게 잡혀 바다를 건넌 이후로 사쓰마 번이 지배하는 곳에서 살게 되었습니다.

번주藩主는 그들에게 조선백자 같은 하얀 도자기를 만들라고 합니다. 하지만 그 재료는 일본에서는 거의 나지 않는 백토입니다. 이에 일족은 온 나라를 샅샅이 뒤지며 이 희귀한 흙(희토류)을 찾아다녔는데, 야마가와나리카와, 가세다에서 겨우 그 흙을 찾아내어 주군의 요구에 응할 수 있었습니다. 오늘날 일반적으로 '사쓰마야키'라고 불리는 것은 상아 같은 질감을 가진 시로사쓰마白薩摩를 가리킵니다. 조선 도공들이 고심 끝에 백자를 만들어내기 전까지 사쓰마야키는 반드시 하얗지는 않았던 것이지요.

심씨 일가의 시련은 에도 시대가 아니라 오히려 메이지 시대 이후에 찾아옵니다.

제가 이렇게 말할 수 있는 이유는, 그때까지 그들은 번주의 비호 아래 녹봉을 받으며 조국 조선의 풍속도 그대로 유지한 채, 사쓰마 속의 조선인 부락이라는 형태로 살면서 위에서 시키는 대로 부지런히 도자기를 만드는 데만 힘을 쓰면 되었기 때문입니다. 그런데 막번 체제가 무너지면서 그들은 갑자기 바깥세상으로 내동댕이쳐지고 말았습니다. 그때부터는 그저 하나의 민간 장인으로서 거친 세파를 견디며 살아가야 했습니다.

'이제 우리들은 어떻게 살아야 할까.'

당시 당주였던 12대 심수관은 다가올 운명에 전율하면서 그때까지의 사쓰마야키의 콘셉트를 바꾸어 새로운 시대 속에서 필사적으로 살아남으려 했습니다. '탈아입구脫亞入歐'라는 당시 정책(메이지 시대 초기에 후진적인 아시아에서 벗어나 유럽 열강의 일원이

되는 것을 목적으로 한 일본의 슬로건으로 식민지 전쟁과 아시아 침략에 이르는 흐름의 시작이라 볼 수 있다—옮긴이)에도 영합하지 않으면서, 그렇다고 국수주의적인 일본의 표현으로도 기울지 않을 것. 즉 도자기를 만드는 집안으로서 조선 왕조 이래 길러온 스스로의 전통을 새로운 시대 속에서 되살려내겠다고 결심을 한 것이죠. 이것은 자신들은 자신들만의 도예로 '여기에 서겠다'는 의사 표시이기도 했습니다.

예를 들자면 러일전쟁 즈음에 디자인된 〈사쓰마야키 취승대 향로〉라는 호화찬란한 향로가 있습니다.

그것은 12대가 남긴 디자인화를 15대 심수관이 재현한 것으로, 뚜껑에는 날개를 펼친 독수리가 있고 좌우의 귀(손잡이)에는 용이, 동체에는 화려한 당사자목단唐獅子牡丹이 그려져 있습니다. 독수리는 러시아, 용은 중국, 사자는 일본을 의미하는데, 러일전쟁 전후의 세 국가 간의 삼파전을 교묘하게 표현한 것입니다. 기술이나 품질뿐만이 아니라 국제 정치라는 요소를 예술 안에 담아낸 흥미로운 사례입니다.

13대 심수관 때에 도예 일가에는 거듭된 시련이 닥쳐옵니다. 조국인 조선이 일본의 식민지가 되고 말았기 때문입니다. 조선 사람들은 일본인이 될 것을 강요받고 이름도 일본식으로 바꾸라고 강요당합니다. 이른바 '창씨개명'입니다.

그러나 그들의 '심수관'이라는 이름은 그저 이름이기만 한 것이 아니었습니다. 혈통을 표현하는 것인 동시에 사쓰마야키라는

도자기의 브랜드 네임이기도 한 것입니다. 그렇기에 그들은 이름을 바꿀 수가 없었고, 그 때문에 피할 길 없는 세찬 폭풍우에 직면하게 됩니다. 이는 다비드의 별이라는 짐을 진 유대인과는 또 다른 이중삼중의 굴절된 고통이었을 것입니다.

오늘날로 이어진 심수관의 시로사쓰마야키는 운명을 피하지 않고 그저 받아들이면서 성립된 것입니다.

/
자기 주장이 없는 손
/

앞서 루시 리가 "작가라 할 수 있는 도예가도 있겠지만, 도예는 공예일 뿐 회화나 조각과는 다르다"라고 한 것처럼 도예는 예술계에서는 오랫동안 '제3의 예술'로서 회화나 조각보다 한 단계 낮은 위치에 있었습니다.

이유 중 하나는 도기가 원래 감상을 위한 것이 아니라 실용적인 목적에서 나왔다는 점에 있습니다. 그리고 또 다른 이유로는 도예에는 '작가주의'가 철저하지 않다는 점도 클 것입니다. 앞에서도 언급했지만, 도예는 최종적으로는 그 완성을 불의 힘에 맡길 수밖에 없기 때문입니다.

예를 들어 회화라면 화가는 자신을 표현하고 싶다는 강렬한 마음을 1부터 10까지 캔버스에 전부 표현할 수 있습니다. 혹은

목각이라면 작가는 목재를 원하는 만큼 끌로 파내 '이것이야말로 내 혼이다' 싶을 정도까지 조각한 후에 도구를 내려놓습니다. 하지만 도자기의 경우에는 이러한 것이 가능하지 않습니다.

어느 순간까지 힘을 쏟아붓고 난 후에는, 기도하는 마음으로 불의 힘에 모든 것을 맡기는 수밖에 없습니다. 뒤를 부탁하는 것입니다. 그리고 다 구워진 작품을 가마에서 꺼낼 때는 세상에 태어난 아이를 처음으로 대면하는 듯한 기분으로 마주합니다. 도예 외의 예술에서 자신의 작품과 이와 같은 대면을 하는 일은 없습니다. 이것은 도예만이 가진 독특함입니다.

그러니까 다소 과장하자면 도예라는 것은 '하늘의 배제配劑'(기회나 사람, 자연에 이르기까지 모든 것을 적절히 배려하고 조절하는 하늘의 손길—옮긴이)를 거치지 않고서는 작품을 완성시킬 수 없습니다. 그렇기에 작가주의를 관철시키는 것이 불가능합니다. 하지만 바로 그렇기 때문에 우리들은 도기의 세계에 인간을 넘어서는 넓이와 깊이가 있음을 느낄 수 있습니다.

루시 리와 한스 코퍼의 작품이 공통적으로 갖고 있는 독특한 섬세함을 심수관의 작품에서도 발견할 수 있습니다. 리와 코퍼의 섬세함이 센서티브라면, 심수관의 그것은 정밀하다는 의미의 섬세함이기에 뉘앙스가 조금 다르긴 하지만 이 세 사람 모두에게 공통된 특징이라 할 수 있습니다.

그리고 12대 심수관 이후의 특징적인 작품에 '히네리모노'라고 불리는 장르가 있습니다. 이것은 섬세한 세공을 한 곤충이나

〈사쓰마야키 향로〉

심수관,
2010년, 심가전세품수장고, 가고시마
ⓒ Collection : 沈家伝世品収蔵庫

동물, 모자상 등 오늘날 '피규어'라고 불리는 것입니다. 이를 통해 그들의 시선이 화려하고 커다란 항아리 이외의 다른 것에도 향하고 있었다는 점을 잘 알 수 있습니다.

가혹한 운명에 부딪힌 사람들이 고난을 극복하고 살아가다 보면 마침내는 신경이 두껍고 튼튼해지리라 생각하기 쉽습니다. 하지만 실제로는 정반대입니다. 사람은 가혹한 일을 당하면 보다 섬세하고 보다 세세하게 신경이 발달합니다. 여려지는 것이 아니라 강인하고, 부드럽고, 또 섬세하게 연마됩니다. 이 점을 리, 코퍼, 심수관의 도자기를 보고 새삼 느끼게 되었습니다.

제가 이 도예가들을 만나 알게 된 것은 다른 장르의 예술가들처럼 과도하게 자기주장을 하지 않는다는 것입니다. 물론 그들에게도 예술가로서의 강한 개성이 있고, 강한 내면세계가 있습니다. 그러나 무턱대고 눈에 띄려고 하는 모습은 보이지 않습니다. 이 또한 도예는 작가주의적이지 않다는 것과 관련되어 있지 않을까요. 무언가를 창조한다는 면에서는 마찬가지이겠지만, 그림을 그리는 일과 도자기를 굽는 일에는 창작의 태도 면에서 큰 차이가 있습니다.

리와 코퍼가 공동 제작을 할 때에도 둘은 서로를 존경하고 인정했지, 서로를 폄하하거나 강요하는 모습은 없었습니다. 심수관의 작업장에도 이러한 경향이 뚜렷합니다. 그들은 몇백 년이나 한솥밥을 먹어온 운명 공동체입니다. 개인으로서가 아니라 많은 사람들의 집합체로서 심수관이라는 이름이 살아가는 듯한

인생을 보내왔습니다. 그러한 이유로 일족 전원이 마음속에 정열을 품고 한데 뭉쳐서 살았다고 생각합니다.

그러고 보니 이들 셋의 공통점 하나가 더 생각나는군요. 이들은 셋 모두 손이 아주 컸습니다.

루시 리는 몸집이 작은 여성임에도 야구 글러브처럼 커다란 손을 가지고 있었습니다. 코퍼도 그랬습니다. 그리고 15대 심수관도 마찬가지였습니다. 리와 코퍼는 사진으로 보았을 뿐이지만, 당대 심수관을 실제로 만났을 때는 그 늠름할 정도로 커다란 손에서 어떻게 세밀화 같은 세공이 나올 수 있는지 신비롭게 느껴질 정도였습니다.

얼굴이나 이름으로는 자기를 내세우지 않는 그들이지만 어쩌면 그 커다란 손만이 유일하게 어떤 기교도 없이 자기주장을 하는 부분일지도 모르겠습니다.

/

'받아들이는 힘'의 감동

/

도자기에 대한 감동은 회화나 조각에서 느끼는 감동과는 성질이 다르다고 생각합니다. 이는 생기발랄한 정열의 불길이 솟구치는 감동이 아니라, 물방울이 한 방울씩 바위틈을 따라 떨어지면서 이끼에 스며드는 듯한 조용한 감동입니다.

그들의 인생에는 산산이 부서진 희망이나 이룰 수 없었던 꿈과 함께 불의 축복을 받지 못한 작품의 파편이 산처럼 쌓여 있겠지요. 그러나 인생의 파편과 창작의 파편이라는 이중의 아픔을 받아들인 위에 그들의 예술이 성립되었다고 생각합니다.

저는 이것을 '받아들이는 힘'의 감동이라고 부르고 싶습니다.

개인적인 에피소드입니다만, 암에 걸린 아버지가 죽음을 각오한 듯 저에게 불쑥 "내는 그기 뭐든 간에 받아들있데이. 그케도 절대 뺏기마 안 되는 거는 딱 붙잡고 지킸데이"라고 하던 모습이 지금도 눈에 선합니다. 아버지 당신의 일생은 너무나 평범한 것이었지만, 그럼에도 결코 빼앗길 수 없는 것—아마도 존엄이라는 것일지도 모르겠습니다—을 지켜왔다고, 아들에게 그리고 스스로에게 말하고 싶었을 것입니다.

저는 그때 평범한 한 사람의 마음속에 숨쉬는 '받아들이는 힘'을 본 것 같았습니다.

리와 코퍼 그리고 심수관은 하늘이 내려준 재능과 한결같은 노력을 통해 '받아들이는 힘'을 '하늘의 손길'이 만들어내는 도자기로 멋지게 결정結晶화한 것입니다. 그 감동은 분명 모든 사람의 심금을 울릴 것이 틀림없습니다.

〈멜랑콜리아 1〉

알브레히트 뒤러,
1514년, 영국 박물관, 런던

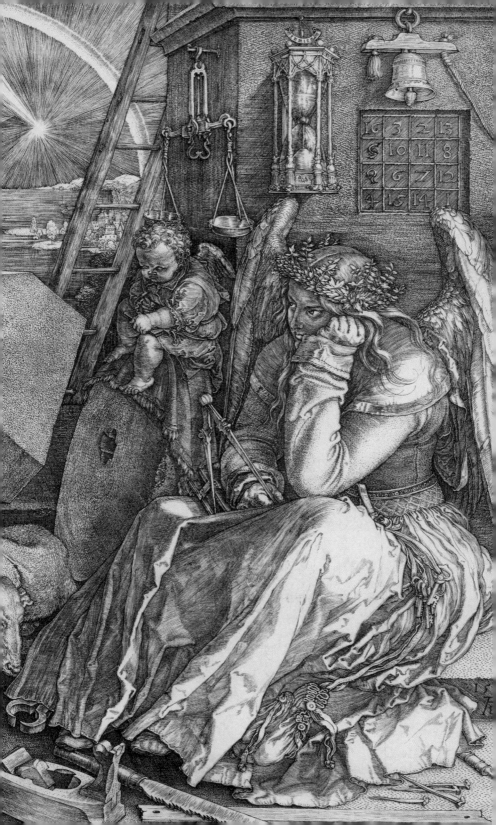

마치며

여기에서 살아간다
뒤러의 〈멜랑콜리아 1〉에 부쳐

이 책에서는 시대와 지역이 다른 다양한 아티스트의 그림이나
조각, 도자기에 관한 이야기를 했습니다. 다시 처음에 던졌던
질문, '우리들은 지금 어디에 있는 것일까?'에 관해 생각해보겠
습니다.

여기에서도 앞에서 언급한 적 있는 알브레히트 뒤러의 작품
이 그 실마리를 제공해줍니다. 그 이름은 〈멜랑콜리아 1〉. 뒤러
의 판화 중에서도 특별히 인상 깊은 작품으로 동판화의 최고 걸
작으로 알려져 있습니다.

철판凸版 인쇄 방식인 목판화에 비해 요판凹版 인쇄 방식인
동판화는 더 복잡하고 섬세한 선을 표현할 수 있다고는 하지만,
〈멜랑콜리아 1〉의 뛰어난 묘사에는 그저 경탄할 따름입니다. 뉘

른베르크의 게르만 국립박물관에서 그 원화라고 할까요, 정확하게 말하자면 첫 번째로 찍어낸 작품을 제 눈으로 직접 보았을 때, 그것이 동판에 도안을 음각해서 만든 동판화라고는 믿을 수 없을 정도였습니다.

색채가 없음에도 불구하고 여러 색상의 이미지가 솟아올라, 흡사 3D 영화를 보는 듯한 입체적인 깊이감이 있었던 것이지요. 가로 19센티미터, 세로 24센티미터 정도의, 주간지보다 작은 화면이 생생하게 약동하여 마치 동영상을 보는 것 같았습니다.

훌륭한 그림에는 움직임이 있습니다. 비록 정물을 그렸다고 해도 뛰어난 그림에는 화면이 지금이라도 움직일 듯한 임장감臨場感이 있습니다. 〈멜랑콜리아 1〉이 바로 그랬습니다. 그러한 움직임을 동판화로 표현한 것이니 뒤러의 천부적인 재능은 찬탄할 만합니다.

하지만 저는 작품의 정밀함이나 완성도에만 끌린 것은 아니었습니다. 작품이 표현하려는 것이 강한 자력磁力으로 저를 끌어들였습니다. 무엇보다도 작품의 타이틀이 매우 의미심장합니다. '멜랑콜리아'. 라틴어의 멜랑콜리아melanchólia와 마찬가지로 오늘날 우리들도 일상적으로 '멜랑콜리', 즉 '우울'이라는 말로 사용하고 있습니다.

그런데 왜 '멜랑콜리'가 '우리들은 지금 어디에 있는 것일까'를 고민하는 데 힌트가 될까요. 이것은 '우울'이라는 것이 개인의 감정을 높이 평가하는 근대라는 시대의 특유한 현상이기 때

문입니다.

'멜랑콜리'는 하나의 기분, 감정을 나타냅니다. 이것은 우리들이 삶에서 깊은 슬픔이나 상실감에 괴로워할 때 그리고 그 울적한 와중에도 그것을 하나의 이야기로서 바라보게 되면서 경험하는 감정이자 기분입니다. 이러한 뜻에서 '멜랑콜리'에는 의미가 있으며, 이것이 드디어 하나의 스타일, 아름다움, 게다가 비범함이라는 경지까지 이르게 되었습니다.(찰스 테일러『자아의 원천들』)

뒤러가 자기 작품에 '멜랑콜리아'라는 이름을 붙인 것도 바로 '우울'이 고통을 즐거움으로 바꾸는 하나의 비범한 스타일, 혹은 '감수성의 시대'를 알리는 특별한 감정임을 잘 알고 있었기 때문입니다.

다만 '멜랑콜리'의 어원이 되는 그리스어의 '멜랑(검은)+콜레(담즙)'가 '검은 즙'이란 의미를 가지고 있다는 것에서 알 수 있듯, 뒤러의 시대에는 고대 그리스 이래 전통적인 체액설에 따라 검은 담즙이라는 물질을 많이 갖고 있는 사람이 '우울'해진다고 믿고 있었습니다. 또 '우울'이 검은 담즙 속에 있다고까지 생각했습니다.

독특한 체액설을 가지고 인간의 성격을 패턴화하려는 관점에서 보면, '검은 담즙'형은 울적해지기 쉽고 내향적이며, 슬픔이나 고통에 빠져드는 한없이 어둡고 활발하지 못한, 고독한 타입입니다. 이는 왕성하고 활력이 넘치며 사교적이고 적극적인, 밝은 성격의 '다혈질' 타입과는 정반대의 인상을 줍니다.

근대 이후로 오늘날에 이르기까지 일상생활의 가치가 강조되는 가운데, 지적인 활동을 포함하여 노동에 특별한 의미를 부여하는 경향이 지속되어 왔습니다. 정보화가 진전하여 복잡하고 고도로 전문적인 지식이나 기술이 요구되는 현대에도 노동이 인간 활동의 대부분을 차지하고 있습니다. 때문에 사회에서는 '다혈질'의 활동적인 성격의 사람을 중요시하는 것이겠지요. 뒤러 시대에도 분명 그러했을 것입니다. 혹은 그가 살던 시대에 바로 그런 경향이 시작되었다고 할 수 있을지도 모르겠네요.

그럼에도 불구하고, 아니 그렇기 때문에 뒤러는 굳이 환영받지 못하는 '멜랑콜리'를 주제로 삼았다고도 할 수 있겠습니다. 그러면 그 진짜 의도는 어디에 있었을까요? 또 그것이 불안이나 슬픔, 공허함이나 상실감에 빠진 채 '지금 우리들이 어디에 있는지' 스스로가 서 있는 위치를 알지 못하고 난감해 하는 우리들에게 어떤 의미가 있는 것일까요.

먼저 〈멜랑콜리아 1〉을 보고 느낀 점은 마치 수수께끼처럼 그 작품을 이해하기 쉽지 않다는 사실입니다. 극도로 정밀하게 그려진 하나하나의 물건이나 인물, 동물이 왜 있는지는 잘 알 수 있습니다. 하지만 그것들이 전체적으로 무엇을 의미하는지가 잘 이해되지 않습니다.(다카시나 슈지 『명화를 보는 눈』)

화면 오른쪽의 건설 중인 듯한 건물 벽에는 종이 걸려 있고, 그 아래에는 가로, 세로, 대각선의 합이 모두 34가 되는 4차 마방진, 즉 유피테르 마방진(주피터 마방진 혹은 목성 마방진이라고도

불리며 토성의 영향력을 감소시켜 준다고 알려져 있다—옮긴이)이 새겨져 있습니다. 옆에는 모래시계가, 또 그 옆 벽에는 천칭이 매달려 있습니다.

건물 앞 석단에는 커다란 날개가 달린 여인이 주먹을 쥔 왼손으로 턱을 괴고, 오른손으로는 컴퍼스를 쥔 채 먼 곳을 응시하고 있습니다.

얼굴은 검은 담즙이 많은 탓인지 거무스름하여 우울해 보이는데 눈만은 반짝반짝 빛이 납니다. 무언가를 깨달은 듯 '더 이상 고민하지 않겠어, 나는 이럴 수밖에 없어'라고 말하는 듯 찬찬히 어딘가를 응시하고 있습니다. 그리고 날개를 가진 여성의 긴 드레스 허리 벨트에는 열쇠가 매달려 있고, 입을 조이는 끈이 풀린 지갑이 발치까지 내려와 있는 것이 보입니다.

바닥에는 톱, 못, 장도리, 잉크병, 망치 같은 목공 도구가 널려 있고 거기에 공 모양의 둥그런 것이 굴러다니고, 그 옆에는 비쩍 마른 개가 몸을 웅크리고 엎드려 있습니다. 그 옆으로 바퀴 같은 커다란 숫돌 위에 앉은 작은 천사는 두꺼운 판인지 수첩인지를 무릎 위에 올려두고 무언가를 일사불란하게 쓰고 있습니다.

이 작은 천사의 눈앞에 있는 기묘한 다면체의 표면에는 해골 같은 것이 그림자처럼 떠올라 있는 것이 보입니다.

바깥 풍경으로 눈을 돌리면, 대홍수의 쓰나미 뒤에 찾아온 죽음의 적막함을 떠올리게 하는 듯, 바다는 파도 하나 없이 잔잔하고 하늘에는 토성으로 여겨지는 혹성이 빛나고 있습니다. 그

후광을 받으며 박쥐가 'MELENCOLIA 1'이라 쓰인 커다란 날개를 펼치고 입을 벌린 채 날고 있습니다.(이 판화는 토성의 영향력을 두려워했던 막시밀리안 황제를 위해 제작되었는데 유피테르 마방진은 토성의 부정적인 힘을 누그러뜨린다고 알려져 있다―옮긴이)

다양한 물건이나 인물, 동물 등 수많은 소재로 뒤덮여 있고, 그 하나하나는 신의 솜씨라고 할 만큼 섬세한 선으로 그려져 있습니다. 윤곽이 분명하게 그려져 있음에도 불구하고 그것들이 전체적으로 무엇을 의미하는지 몰라 망연자실할 지경입니다.

하지만 자세히 들여다보면 잡다하게 펼쳐진 듯 보이는 이것들이 무엇을 의미하는지 드러납니다. 그것들은 우리들의 생활을 활성화하는 동시에 죽음을 증식하는 데 쓰이는 기예나 과학을 상징하고 있는 것이지요.

삶과 죽음이라는 것이 마치 한 기계에 달린 두 개의 톱니바퀴처럼 회전하여(마르그리트 유르스나르) 우리들의 인생은 한순간에 지나가 버리고 마는 것입니다. 이렇게 볼 때 모래시계가 암시하는 것처럼 죽음은 하나의 기억상실에 지나지 않으며 어떤 것도 완결되지 않고 모든 것이 끝나는 이 세상에서는 아무도 만족스럽게 그 삶의 끝을 맞이할 수 없습니다.

그렇다면 인생은 살 가치가 있는 것일까, 사는 것에 의미가 있는 것일까. 누구나 그렇게 자문할 것입니다. '멜랑콜리'가 안 될 이유가 없습니다. 그럼에도 불구하고 '나는 여기에 있는 거야. 여기에서 살고 여기에서 창조할 수밖에 없는 거야.' 날개 달

린 여성의 반짝이는 눈은 그렇게 말하는 듯합니다. 이런 의미에서 이 여인은 뒤러 자신의 우의적인 자화상이 분명합니다.

〈멜랑콜리아 1〉로부터 약 500년이 지난 지금, 우리들은 어디에 있는 것일까? 이런 물음으로 번뇌하는 사람들에게 뒤러의 그림은 하나의 '계시'라고 할 수 있습니다.

우리들이 다시금 뒤러와 같은 우울한 상념에 잠길 수밖에 없다 해도 '멜랑콜리'는 '기분 좋은 슬픔'의 원천이 되어 '그래도 살아갈 수 있는' 조용한 힘을 주기 때문입니다.

이 책을 통해서 미의 진실에 한 걸음 다가서는 것으로 마음에 조금이라도 위안이 되셨으면 합니다.

후기

"강상중 씨, 〈일요미술관〉 사회를 맡아주지 않겠습니까?" 지인인 NHK 교육방송 디렉터에게서 이런 의뢰가 들어왔을 때, 나는 내심 뭔가 보이지 않는 손이 움직인 것 같은 기분에 사로잡혔다. '어째서 내게…' 하고 의아했지만, 이미 그런 의뢰를 받은 적이 있는 것 같은 느낌이 들기까지 했다. 나는 이 기시감을 신기해 하며 무언가 보이지 않는 힘에 이끌리듯 "어떻게 될지는 잘 모르겠지만 한번 해봅시다" 하고 스스로도 놀랄 만큼 간단히 수락했다.

　내 전공은 정치사상사이다. 본업은 그것이지만 여러 장르에도 손을 뻗쳐 매스미디어에도 비교적 많이 노출되곤 했다. 나 같은 마이너리티가 매스미디어에 자주 등장하게 된 것은 기껏해야 최근 20년 사이에 생긴 일일 뿐이다.

이전에는 마이너리티에게 스스로의 모습을 표상할 기회 같은 것은 주어지지 않았으므로, 나는 항상 표상되는 쪽, 보여지는 쪽, 판정을 받는 쪽에 서 있었다.

나의 은밀한 소망은 그러한 미디어나 사회적인 상상의 세계에서 표상의 역학을 조금이라도 바꿔가는 일이었다. 더 나아가 마이너리티에게 할당된 문화적인 '거류지'—자이니치 코리안의 경우, 민족적 소수자에게 할당된 문화적인 정체성의 세계—의 경계를 뛰어넘어 이른바 머저리티의 문화 영역에 발을 들여놓을 수 있길 바랐다. 어떤 의미로 나는 머저리티와 마이너리티의 경계 자체가 소멸되는 지점을 목표로 하고 있었는지도 모르겠다.

생각해보면 미의 전당에 자신을 바친 대다수의 예술가가 당대의 지배적인 미의 기준에서 보면 마이너리티였다. 그러나 그들의 위대함은 마이너리티의 '거류지'에 머물지 않고 그 탁월한 창조력을 가지고 머저리티와 마이너리티의 경계 그 자체를 안쪽에서부터 무너뜨리는 미의 진실을 우리들에게 아낌없이 보여주었다는 데에 있다.

2년에 걸친 〈일요미술관〉 사회를 통해 나는 또 하나의 자신을 만난 것 같은 기분이 들었다. 이것은 나에게 지금까지 경험한 적 없는 지극히 행복한 시간이었다. 그때 느낀 감동을 활자로 남겨두고 싶다는 마음이 이 책의 출발점이었다.

이 책이 빛을 보기까지 많은 사람들과의 만남이 있었다. 〈일요미술관〉을 함께 진행한 아나운서 나카조 세이코 씨, 진행 담

당인 사이토 미쓰에 씨, 수석 디렉터 다시마 토오루 씨를 비롯한 스태프들에게 특히 신세를 졌다. 깊은 감사의 마음을 전한다. 그리고 이번에도 처음부터 끝까지 슈에이샤 신서 편집부 오치아이 가쓰히토 씨가 음으로 양으로 많은 도움을 주었다. 감사의 마음으로 가득하다.

<div align="right">

2011년 8월
강상중

</div>

이 책은 동일본 대지진과 후쿠시마 원전사고로 혼란스럽던 2011년 여름에 『あなたは誰？私はここにいる』라는 제목으로 출판되었다. "당신은 누구야? 나는 여기 있어"라니 책제목으로는 조금 낯선 느낌을 줄지도 모르겠다.

그 이듬해였다. 나는 드디어 어린이집에 아이를 잠깐 맡길 수 있게 되었다. 그리도 그리던 혼자만의 시간이었다. 어린이집 근처 까페에서 내준 진한 블랙커피는 어찌나 달콤하던지…. 서두르느라 손에 잡히는 대로 들고 나온 육아 책도 방사능 책도 아닌 신서 한 권을 꺼내들었는데 글쎄, 책이 내게 말을 걸고 있었다. "당신은 누구야? 나는 여기에 있어"라고.

당시 유일한 말상대였던 남편에게 말버릇처럼 "도대체 내가

누구인지 모르겠어. 옛날의 나는 어떤 사람이었는지 기억조차 나지 않고, 예전의 일기를 꺼내봐도 다른 사람 같아. 거울에 비친 얼굴도 어딘가 다른 것 같고. 나는 정말 나야? '나'라는 건 누가 결정하는 거야?" 같은 밑도 끝도 없는 푸념을 하던 때라서였을까. 제목만으로도 그만 눈시울이 뜨거워지고 말았다. 책을 다 읽고 덮었을때, 가능하다면 이 책을 우리말로 번역해서 누군가에게 보여주고 싶었다. 삶에 지친 사람들에게 내가 느낀 것을 전하고 싶었다. 나와 비슷한 처지에 있는 이들이 제 삶을 내버려두거나 영영 잊어버리기 전에 뭐라도 하고 싶었던 것 같다.

지진 직후의 일본은 비탄과 우울, 무기력 혹은 이해도 가지 않고 해결의 실마리도 보이지 않는 사태에 관한 부정적인 감정들로 가득했다. 마치 판도라의 상자가 열린 것처럼 말이다. 사람들은 이제 어쩔 수 없이 상자 바닥에 남아 있다고도 하는 희망에 관해서 이야기하지 않으면 안 되었지만, 절망의 수만큼 흩뿌려져 정신없이 반짝이는 '희망'이라 주장하며 세상 사람들의 눈앞에 나타난 그것들은 너무나 눈이 부셔 도대체 실감이 나지 않았다.

본문에서처럼 희망이 어슴푸레한 빛에서만 나온다면, 그 빛은 어두울수록 알아보기 쉽지 않을까. 칠흑같이 어두운 밤을 홀로 걷는 나의 친구들에게도 말하고 싶다. 바로 그 어둠을 응시하라고, 그 캄캄한 어둠 속에서만 진짜 희망을 보게 될 것이라고.

한국에서는 강상중 선생님의 『마음』(2014)과 『마음의 힘』

(2015)이 먼저 출간된 후에 이 책이 나오게 되었다. 하지만 이 책이 있었기에 『마음』과 『마음의 힘』이 있지 않았을까 싶을 정도로 이 책은 나머지 둘과 떼어놓을 수 없는 관계인 것 같다. 연작이라고도 할만한 이 책들을 잇달아 번역하는 행복을 허락해준 분들께 감사드린다.

2016년 7월
노수경

인용 및 참고문헌

チャールズ・テイラー,『自我の源泉』, 下川潔他訳, 名古屋大学出版会, 2010年; 찰스 테일러,『자아의 원천들』, 권기돈·하주영 옮김, 새물결, 2015

村上春樹,『ノルウェイの森』, 講談社, 1987年; 무라카미 하루키,『노르웨이의 숲』, 양억관 옮김, 민음사, 2013

トーマス・マン,『魔の山』, 関泰祐·望月市恵訳, 岩波文庫, 1988年; 토마스 만,『마의 산』, 홍성광 옮김, 을유문화사, 2008

夏目漱石,『我輩は猫である』, 岩波文庫, 1990年; 나쓰메 소세키,『나는 고양이로소이다』, 송태욱 옮김, 현암사, 2013

ヴァルター・ベンジャミン, 「ゲーテの『親和力』」,『ベンジャミン・コレクション 1』, 浅井健二郎編訳, ちくま文芸文庫, 1995年; 발터 벤야민,『괴테의 친화력』, 최성만 옮김, 길, 2012

ボードレール,『悪の華』, 鈴木新太郎訳, 岩波文庫, 1961年; 샤를 보들레르,

『악의 꽃』, 윤영애 옮김, 문학과지성사, 2003

平塚らいてう, 『平塚らいてう自伝』, 大月書店, 1992年

『マーク・ロスコ』図録, 川村記念美術館, 2009年

T・P・クレー, 『クレーの日記』, 南原実訳, 新潮社, 1961年

ユクスキュル、クリサート, 『生物から見た世界』, 日高敏隆・羽田節子訳, 岩波
　　　文庫, 2005年; 야콥 폰 윅스퀼, 『동물들의 세계와 인간의 세계』, 정지
　　　은 옮김, 도서출판b, 2012

『プチファーブル・熊田千佳慕展』図録, 朝日新聞社, 2009年

後藤英夫他, 『とんぼの本 円空巡礼』, 新潮社, 1986年

ヴィクトール・E・フランクル, 『人間とは何か』, 岡本哲雄他訳, 春秋社,
　　　2011年; 빅터 프랭클, 『인간이란 무엇인가』, 김재현 옮김, 서문당,
　　　1998

『犬塚勉作品集』, オフィスY, 2010年

『新潮日本古典集成 與謝蕪村集』, 清水孝之校注, 新潮社, 1979年

『ルーシー・リー展』図録, 日本経済新聞社, 2010年

『ハンス・コパー展』図録, ヒュース・テン, 2009年

『歴代沈壽官展』図録, 朝日新聞社, 歴代沈壽官展実行委員会, 2010年

高階秀爾, 『名画を見る目』, 岩波新書, 1969年; 다카시나 슈지, 『명화를 보는
　　　눈』, 신미원 옮김, 눌와, 2002

찾아보기

구원의 미술관

그리고 받아들이는 힘에 관하여

2016년 7월 22일 1판 1쇄
2018년 5월 31일 1판 4쇄

지은이	강상중
옮긴이	노수경

편집	이진·이창연
디자인	백창훈
제작	박흥기
마케팅	이병규·양현범·이장열

인쇄	천일문화사
제책	정문바인텍

펴낸이	강맑실
펴낸곳	(주)사계절출판사
등록	제406-2003-034호
주소	(우)10881 경기도 파주시 회동길 252
전화	031)955-8588, 8558
전송	마케팅부 031)955-8595 편집부 031)955-8596
홈페이지	www.sakyejul.co.kr 전자우편 skj@sakyejul.co.kr
블로그	skjmail.blog.me 페이스북 facebook.com/sakyejul
트위터	twitter.com/sakyejul

값은 뒤표지에 적혀 있습니다. 잘못 만든 책은 서점에서 바꾸어 드립니다.

사계절출판사는 성장의 의미를 생각합니다.
사계절출판사는 독자 여러분의 의견에 늘 귀기울이고 있습니다.

ISBN 978-89-5828-996-8 03600

이 도서의 국립중앙도서관 출판시도서목록(CIP)은 서지정보유통지원시스템 홈페이지(http://www.seoji.nl.go.kr)와
국가자료공동목록시스템(http://www.nl.go.kr/kolisnet)에서 이용하실 수 있습니다. (CIP제어번호: CIP2016016423)